创意与设计和公司

内容简介

本书分为绪论、平面构成中的构成形式、平面构成中的形态、平面构成中的构成方式、平面构成中的空间和平面构成中的肌理六章,每章均以图文结合的方式对知识点进行阐述。相较于第二版,第三版除了对部分文中配图和课题示范图例做了更新外,将相关章节的设计课题训练也做了优化调整,调整后共计11个大课题,下设29个分类课题训练。每个课题均设置了详细的课题目标、课题要求、课题讲解,并配有大量优秀课题示范图例,既便于学生学习,又便于教师的课堂授课。

本书不仅可以作为高中等艺术设计院校平面设计基础课程的教学用书,还可以供从事艺术设计的工作者以及广大艺术设计爱好者阅读参考。

图书在版编目(CIP)数据

平面构成创意与设计 / 李颖编著. — 3版. — 北京: 化学工业出版社, 2024.2 ISBN 978-7-122-45105-7

I. ①平… II. ①李… III. ①平面构成(艺术)-设计IV. ①J061

中国国家版本馆CIP数据核字(2024)第013965号

责任编辑:徐 娟 责任校对:王 静

出版发行: 化学工业出版社(北京市东城区青年湖南街13号 邮政编码100011)

印 装:北京宝隆世纪印刷有限公司

889mm×1194mm 1/16 印张10 字数 300千字 2024年2月北京第3版第1次印刷

购书咨询: 010-64518888 网 址: http://www.cip.com.cn

凡购买本书, 如有缺损质量问题, 本社销售中心负责调换。

定 价: 58.00元 版权所有 违者必究

封面设计: 刘丽华

售后服务: 010-64518899

装帧设计:中海盛嘉

前言

......

平面构成自20世纪80年代引入以来,在国内艺术设计教育领域历经四十余年的教学实践,以其系统性、启发性和技巧性而被公认为是现代设计艺术类教学的入门必修课程。平面构成教学从抽象形态入手,借助抽象的造型语汇,研究造型领域中最基本、最具普遍性的造型方法、构成方式和表现技巧,对初学者建立科学而系统的设计思维、良好的设计素养以及造型感觉具有很好的促进作用,目前平面构成已经成为现代造型设计学习重要的基础课程。

平面构成课程的学习包含理论学习和设计实践两个部分,本书以此为编撰结构,在理论 阐述部分涵盖了平面构成中的构成形式、抽象形态和具象形态的造型、平面构成中的构成方式、平面构成的空间和肌理表现五个方面的内容。理论阐述部分采用图文结合的方式编撰,文中配图100余幅。在设计实践部分设计了11个大课题,下设29个分类课题训练。每个课题均设置了详细的课题目标、课题要求、课题讲解,并配有大量优秀课题示范图例。全书共有课题示范图例600余幅,方便教师课堂授课和学生课后自学。

本书第二版自2016年出版以来多次重印,被很多院校选为教材。结合当下的设计与教学实际,本次修订着重对第二版的设计课题做了优化调整,使课题结构更加合理。对部分课题设计示范图例进行了替换,也增加了新的设计课题,例如,在第3章中新增了"点、线、面的组合关系构成""点、线、面的黑白调子关系构成""以彩陶图案为母题的点、线、面独立式构成"三个课题训练,使得课题训练对知识点的涵盖更加全面;在第4章中新增了"构成设计与应用"课题,将设计基础与设计应用衔接起来。尤其是新增的原创设计与应用课题,是在设计基础和专业设计课程的衔接上做的教学探索,从近几年的教学实践来看,不论是对平面设计基础课程的教学,还是对学生未来所要面对的专业学习,都大有裨益。

本书中课题示范作品和正文中部分插图作品为本人授课的苏州大学艺术学院、苏州城市学院(原苏州大学文正学院)艺术设计专业的学生习作,在此对同学们表示感谢!

由于个人能力有限,书中难免存在疏漏和不妥之处,恳请广大读者批评指正!

李颖 2023年12月于苏州

目录

第1章	绪论 · · · · · · · · · · · · · · · · · · ·	1
	1.1 构成的概念及构成教育的发展	1
	1.2 平面构成的研究内容及学习目的	1
第2章	平面构成中的构成形式 · · · · · · · · · · · · · · · · · · ·	3
	2.1 构成的形式原则	3
	2.2 构成的形式法则	3
第3章	平面构成中的形态 · · · · · · · · · · · · · · · · · · ·	10
	3.1 平面构成中的抽象形态	10
	3.2 平面构成中的具象形态	15
	3.3 彩陶图案中的几何化形态	18
	本章设计课题	
	课题一 点的构成	22
	课题训练1:点的网格构成	22
	课题训练2:点的动感构成	25
	课题训练3:点的形态构成	27
	课题二 线的构成	30
	课题训练1:线的空间构成	30
	课题训练2:线的形态表现构成	33
	课题三 点、线、面的构成	40
	课题训练1:点、线、面的组合关系构成 ·····	40
	课题训练2:点、线、面的黑白调子关系构成 ·····	43
	课题训练3:点、线、面的创意装饰构成	48
	课题训练4:点、线、面的综合构成	55

	课题四 以彩陶图案为母题的点、线、面构成61
	课题训练1:以彩陶图案为母题的点、线、面独立式构成61
	课题训练2:以彩陶图案为母题的点、线、面综合构成 64
	课题五 创意构成67
	课题训练1:来自生活的创意构成 ······67
	课题训练2:字图转化创意构成73
第4章	平面构成中的构成方式 · · · · · · · 78
	4.1 构成方式概述 78
	4.2 构成方式分类79
	本章设计课题
	课题一 骨格式构成86
	课题训练1: 变化骨格构成86
	课题训练2: 重复构成89
	课题训练3: 近似构成93
	课题训练4: 渐变构成96
	课题训练5: 特异构成100
	课题训练6:发射构成104
	课题训练7: 形变构成108
	课题二 自由式构成110
	课题训练1: 对比构成110
	课题训练2:结集构成112
	课题三 构成设计与应用115
	课题训练:骨格式构成设计与应用115

第5章	平面构成中的空间 · · · · · · · · · · · · · · · · · 121
	5.1 传统的平面构成空间121
	5.2 正负空间122
	5.3 不可能空间122
	本章设计课题
	课题一 抽象空间构成124
	课题训练1:几何形的增殖空间构成 ······124
	课题训练2:几何形的二等形空间分割构成
	课题训练3:几何形的多等形空间分割组合构成 132
	课题训练4:几何形的不等形空间分割组合构成 136
	课题二 具象空间构成
	课题训练:具象形态分割构成140
第6章	平面构成中的肌理 · · · · · · · · · · · · 143
	6.1 肌理概述143
	6.2 肌理的制作表现技法
	本章设计课题
	课题 肌理构成 148
	课题训练: 肌理创意设计148
参考文	献 · · · · · · · · · 154

第1章

绪论

1.1 构成的概念及构成教育的发展

1.1.1 构成的概念

构成是一种视觉浩型理念。在《现代汉语词典》中,"构成"解释为"形成"和"造成",包括自然 的创造和人为的创造两个方面。在现代艺术设计领域、构成可以理解为对视觉造型要素的提炼和配置。它 打破了传统美术具象写实描绘的常规手法,将形状、色彩、肌理等造型元素,按照美的原则,组织成高秩 序化形态的表现方式。

1.1.2 构成教育的发展

构成的观念产生于第一次世界大战期间,在当时的艺术设计领域,出现了主张以抽象形式代替传统写实风格 的美学观念。这种观念经过俄国构成主义、荷兰新造型主义、风格派以及德国包豪斯设计学院的不断完善,最终 发展成了一个新的造型原则。这个造型原则强调造型的美不是产品的外部装饰就能涵盖的,而更强调功能产生的 形态美; 主张摒弃一切不必要的装饰, 艺术作品应该尽量几何化, 认为秩序和单纯是最富有意义的视觉造型。

作为包豪斯设计学院,虽然只有短短的14年时间,但它的影响却是极为深远的。第二次世界大战后 日本吸取了包豪斯的设计思想,把构成教育课程归类为三个模块,即平面构成、立体构成和色彩构成。

20世纪80年代初期,我国内地经由香港地区引入了日本的 构成教育体系, 使之成为艺术设计专业教学体系中必修的 设计基础课程,以及雕塑、建筑等专业教学体系中的选修 课程。

1.2 平面构成的研究内容及学习目的

1.2.1 平面构成的研究内容

平面构成作为视觉艺术,主要研究点、线、面、肌 理等基本造型构成元素,在二次元的平面上,按照一定 的设计目的和美的形式规律,进行组织和编排的方法 (图1-1~图1-3)。它从抽象造型入手,以理性和逻辑推 理来进行构图、造型和表现,是理性和感性的双重产物。

图 1-1 构成 1

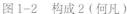

图 1-3 构成 3 (徐洋)

平面构成的学习目的

(1)提高对形式美的感知能力

平面构成是以简洁抽象的几何形态来进行构形的设计活动,它避免了学生在具象形态的造型中,对形 态造型上的重视, 而把注意力引到构成形式上来, 感知构成中的形式美感。

(2)提高纯理性的创形、造型能力

平面构成的创形方法颠覆了"生活是艺术创作唯一源泉"的创作规律。用理性的思维方式,按照分解 组合的造型规律,同样可以创造出具有良好视觉感受的新图形。

(3)提高组织构成能力

在平面构成中,一个看似普通的形态,在经过一定的组合后,会呈现出完全不一样的视觉面貌。这里 不仅有结构形式本身的秩序美、节奏美和韵律美,还有组合之后产生的形态上的变化以及负空间参与造型 的视觉作用。

第2章

平面构成中的构成形式

2.1 构成的形式原则

和谐是平面构成的形式原则。和谐不等同于调和,调和强调的是"协调一致",它弱化对比的因素。 而和谐强调的是"不协调东西的协调一致"(毕达哥拉斯学派),是"对立面的统一"(古希腊哲学家赫 拉克利特)等。

从"不协调东西的协调一致"和"对立面的统一"这个观点上来看,"不协调的东西""对立面"都意味着"变化",而"协调一致"则表示"统一"。这也就是说,和谐是包含"变化"和"统一"两个对立因素的。变化求异,强调个性;统一求同,强调共性。在平面构成中,若只是一味地强调变化,弱化统一,则杂乱;若过于强调统一,忽视变化,则沉闷。那么,在设计中如何使这两个对立的因素能够相辅相成、共致和谐,那就要遵循"在变化中求统一,在统一中求变化"的形式原则。

在平面构成中,变化是指将性质相异的构成要素组合在一起,形成显著对比的感觉。在保证画面和谐的前提下,充分利用各构成要素之间的相异之处,让设计作品形成丰富多彩的视觉效果。

在平面构成中,统一是指将性质相同或相近的构成要素组合在一起,形成一致趋势的感觉。这个统一包含两个方面:一方面是构成元素自身在形状、色彩上的相近性;另一方面是各个构成元素在组织结构上的秩序性和条理性。

2.2 构成的形式法则

2.2.1 对称与均衡

在平面构成中,对称讲究的是"形"的一致,而均衡则是强调"量"的平衡。从性格特征来看,对称

相对安静,给人以庄重、平稳的视觉感受;均衡相对活泼,给人以生动、优美的视觉感受。

(1)对称

① 对称的概念。对称,又称均齐。 来源于希腊语中的symmetros,具有计量的意思。

在艺术设计中,对称分为绝对对称 和相对对称两种构成形式。

绝对对称是指在中轴线的两侧(图 2-1)或中心点的四周(图 2-2),配置

图 2-1 绝对轴对称示意

图 2-2 绝对点对称示意(凯瑞・皮蓬)

相同(同形、同色、同量)造型元素的构成形式。

相对对称是指在中轴线的两侧或中心点的四周,配置形、色、量大致相同的造型元素的构成形式,如图2-3所示。

② 对称的构成形式。从组织结构上,可以将 对称分为镜面对称、逆对称、旋转对称、平移对 称、扩大或缩小对称五种构成形式。

a.镜面对称。镜面对称是轴对称形式。这种对称形式是以中轴线为对称轴,以对称轴为界,用一面镜子照过去,实物与镜子中的影像完全相同,二者形成镜面对称形式。按照对称轴的方向,可以分为上下对称、左右对称等构成样式,如图2-4所示。

b.逆对称。逆对称是点对称形式。是将单位图 形以一个点为圆心,旋转180°形成的对称形式, 如图2-5所示。

图 2-3 相对对称示意(张依婷)

图 2-4 镜面对称示意(左右对称)

图 2-5 逆对称示意(钟盈)

c.旋转对称。旋转对称也是点对称形式。 是将单位图形以一个点为圆心,以向内集中或 向外发射的形式,旋转任意相同角度(除了 180°),反复排列形成的对称形式,如图2-6 所示。

d.平移对称。平移对称是将单位图形以一定的距离移动复制,复制后的图形与原图形之间形成的构成形式,如图2-7所示。

e.扩大或缩小对称。扩大或缩小对称是将单位图形以一定的距离移动复制后,将复制的图形做扩大或缩小的变化,变化后的图形与原图形之间形成扩大或缩小关系的构成形式。

图 2-6 旋转对称示意(居洁)

(2)均衡

- ① 均衡的概念。均衡是力学上的平衡状 态, 在平面构成中表现为, 图形左右两边虽然 在形、色、量上均不相同,但两边的量在视觉 感受上又能趋于平衡、稳定的构成形式。
- ② 均衡的构成形式。从组织结构上,可 以将均衡分为金字塔式、水平垂直线式和S形 结构线式三种构成形式。
- a.金字塔式。金字塔式均衡构成形式接近 于绘画中著名的三角形构图,由于这种形式 加大了受力面积, 使支点得到强化, 由此给 人以稳定的视觉效果,如图2-8所示。
- b.水平垂直线式。水平垂直线式是以具有 稳定感的水平线和垂直线作为形态构成框架 的构成形式,如图2-9所示。在平面构成中, 有意识地利用水平垂直线,可以起到稳定动 势的作用。
- c.S形结构线式。S形结构线式是以具有动 感的S形作为形态构成框架的构成形式,如图 2-10所示。从中国的太极图、印度佛像的三 道弯造型到人体脊柱的S形结构,都体现了这 种动感平衡。

2.2.2 条理与反复

条理是在变化中寻求规律排列的结果, 给人以有条不紊、秩序井然的视觉感受: 反复 是每隔一段距离的再次出现, 能够形成节奏和 韵律的美感。

图 2-9 水平垂直线式均衡构成形式(邹平)

图 2-7 平移对称示意(李颖)

图 2-8 金字塔式均衡构成形式

图 2-10 S 形结构线式均衡构成形式(董昂)

1 1 114

在平面构成中,条理是指将随意无序的构成 要素,按照一定的规律组织成高秩序化的构成 形式。

条理可以理解为"有序",即不同的构成元素在画面中有规律地组织构成。在设计中,可以从造型、结构、色彩等方面进行条理化处理,如图 2-11所示。

(2)反复

(1)条理

在平面构成中,反复也称重复,是将相同或相似的构成元素,组织成周而复始、循环往复的构成形式。

反复是条理的一种特殊形式——重复的条理。这种有规律的反复构成形式,可以产生一定的节奏美。

在平面构成中,反复的构成形式可以分为单纯 反复和变化反复两种。

单纯反复是将单位元素按照一定的构成形式,进行始终不变的、绝对的重复构成,如图2-12所示。

变化反复是将单位元素按照一定的构成形式,在重复的过程中,有目的地在单位元素的大小、位置、 方向、色彩等方面进行一定变化的反复构成,如图2-13所示。

图 2-11 条理化构成示意(李卫)

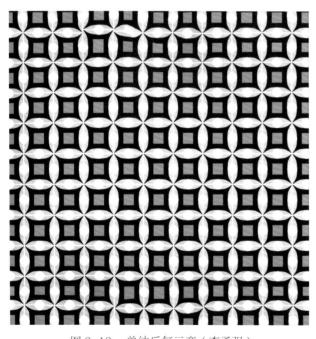

图 2-12 单纯反复示意(李勇强)

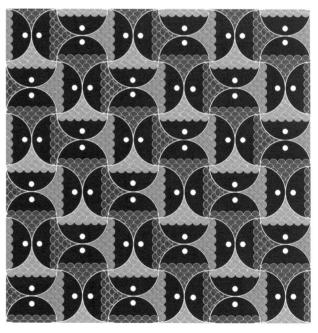

图 2-13 变化反复示意(熊羽辰)

2.2.3 静感与动感

在平面构成中,二维的纸面上附着的图形是静止的,它不像三维空间中的形态会真正地动起来。但是在二维视觉艺术中,依据人们的视觉经验,通过一定的构成方式却可以制造出动态的感觉来。在设计

中,静感和动感是相对的,比如,统一的因素倾向于静感,变化的因素倾向于动感;对称的构图倾向于 静感,均衡的构图倾向于动感:直线、水平线、垂直线倾向于静感,曲线、斜线倾向于动感等。

(1)静感

在平面构成中,静感取决于各种力的平衡、构 图的形式以及造型元素单纯的水平与垂直状态。另 外, 色彩的合理设置也能营造出静止的氛围。

(2)动感

在平面构成中, 动感是指构成元素在特定的 组合、表现方式下,在人的视觉和心理上形成的 运动的感觉。在平面构成中能够产生动感的表现 方式有:方向上的倾斜、位置上的渐次变化、模 糊、旋转、错位等。

- ① 方向上的倾斜。水平和垂直的方向给人静 止的感觉,而处在不稳定中的倾斜则给人动的印 象,如图2-14所示。
- ② 位置上的渐次变化。在平面构成中,造型 元素在位置上有意识地渐次推移,在画面中形成变 化的轨迹,这种渐次变化的形式会让人产生动的感 觉,如图2-15、图2-16所示。

图 2-14 倾斜产生的动感(黄逸婧)

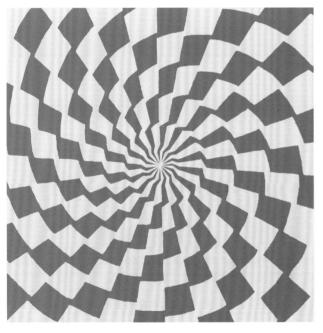

图 2-15 位置渐次变化产生的动感(李欣)

图 2-16 位置渐次变化产生的动感,问候卡

- ③ 模糊。模糊是由物体运动速度与视觉观察速度之间的时间差产生的。比如在快速行驶的列车上观看 两旁的物体、列车的速度越快、两旁的物体就越模糊。这种模糊的表现方式能够让人产生快速运动的速度 感。图2-17表现了模糊产生的动感。
- ④ 旋转。在平面构成中,旋转分为360°的旋转和涡线形的旋转两种方式,不论哪种方式,都具有很 强的动感特征。图2-18表现了旋转产生的动感。

图 2-17 模糊产生的动感(崔香蕊)

图 2-18 旋转产生的动感

⑤ 错位。在平面构成中,打破视觉上的常规印象,突然改变构成元素的位置和方向,通常能够让人 产生动的感觉。图2-19表现了错位产生的动感。

2.2.4 节奏与韵律

节奏和韵律是自然界运动的一种规律, 其秩序的形式因素符合人们的审美习惯。

(1)节奏

在平面构成中, 节奏是指单位元素在有规律地反复和连续展现后, 形成的一种律动形式。节奏的产生 是建立在单位构成元素在重复的基础上产生的空间连续、规律的分段运动。

在平面构成中, 节奏的构成形式可以分为重复节奏和渐变节奏两类。

重复节奏是将单位元素按照一定的构成格式,不做任何变化的反复排列,如图2-20所示。

图 2-19 错位产生的动感(张晔红)

图 2-20 重复节奏示意(焦兰)

渐变节奏是指单位元素在重复排列的过程中,不是简单机械地重复,而是包含了更多逐渐变化的因 素。比如,形状上的渐大渐小、渐长渐短;位置上的渐高渐低、渐前渐后;色彩上的渐明渐暗、渐冷渐暖 等。每一个重复单位都包含了一个逐渐变化的过程,如图2-21所示。

(2)韵律

韵律是曲线渐变运动的一种形式,是两个节奏之间微妙的渐变。

在平面构成中, 韵律是在节奏的基础上形成的一种富有情感起伏的律动, 它往往呈现出舒展的流动 美,让画面更有情调,如图2-22所示。

图 2-21 渐变节奏示意(陆韬韬)

图 2-22 韵律示意

第3章

平面构成中的形态

3.1 平面构成中的抽象形态

在平面构成中,抽象形态的界定是以形态的 指认性为标准的。因此,将几何化造型的形态全部 归类为抽象形态的做法是不准确的。

在几何形造型的形态中,根据其形态的指认 性,可以分为抽象艺术形态和艺术抽象形态两种表 现形式。

抽象艺术形态是指纯粹以点、线、面等几何 形态作为造型表现手段来进行造型,侧重于对创作 者主观情绪的表达,而不去具体表现主题情节,拥 有的仅仅是形式,如图3-1所示。

艺术抽象形态是指用抽象的表现手法(如几 何化的造型等),来表现具象的事物。虽然在造型 上是几何化的, 但是它有明确的表现对象, 并且在 内容上也是可以指认的, 其结果是具象的, 因此它 是几何化的具象形态,如图3-2、图3-3所示。

图 3-1 抽象艺术的表现形式(任思思)

图 3-2 艺术抽象的表现形式 1

图 3-3 艺术抽象的表现形式 2

3.1.1 抽象形态的造型元素

点、线、面是平面构成中抽象形态的基本造型元素,它们虽然不具有任何具象造型元素的确切含义, 但是可以通过不同的构成形式和造型样式,满足人们在视觉上的审美需求。

(1)点

在平面构成中,点是重要的造型元素。利用点在大小、位置、形态、厚度(浮雕的点)等方面的变 化,就可以设计出不同样式的构成。以构成中的"虚形"和"实形"为分类标准,可以将点分为实点和 虚点。如果我们把实点当作"正形",称为"图"的话,那么虚点就为"负形",称为"地"。在设计 中,虽然通常是从实点开始入手,但是也绝不能忽略虚点的重要造型作用,如图3-4就是用虚点来进行 装饰构成。

在平面构成中,点的概念是相对的,是与周围环境相比较而言的。同样大小的一个点,会因其周围环 境的改变,或具有点的感觉,或具有面的印象,如图3-5、图3-6所示。

图 3-4 构成中的虚点(刘步宏)

图 3-5 点的对比 1

图 3-6 点的对比 2

从点的形状上来说、圆点是最具有点的特征的。其他形状的点、或是中空的点、给人点的感觉相对 较弱。

在平面构成中,点还具有吸引视线的特质。在画面中,一个点能够产生稳定感,因为视线只停留在 这一个点上。当有两个点时(尤其是大小、形状都相同的点),由于它们都同样地吸引视线,所以,视线 在它们之间来回移动,由此就会产生线的感觉。当有三个以上的多个点时,视线在点之间来回跑动的过程 中,就会产生面的感觉。

(2)线

当点沿着一定的轨迹进行移动时,就产生了线。不同方向的移动轨迹会形成不同的线形。比如,保持 一种移动方向不变时,就会形成直线;在移动方向不变的情况下,突然做了改变,就会形成折线;连续地 改变运动方向,就会形成曲线。

在平面构成中,线不仅是重要的造型元素,不同形态的线还会传递出不同的心理感受。比如,粗线给 人厚重、朴拙的感觉;细线给人轻盈、灵动的感觉;直线给人理性、硬朗的感觉;曲线给人感性、柔美的 感觉;斜线因其自身不安定的速度感,而给人较强的运动感觉等。

在平面构成中,依据近大远小、近实远虚的透视原理,将线以一定的方式进行排列,可以在二维空间 中营造出三维空间的感觉。比如,利用线的粗细不同,就可以产生远近关系,粗线给人前进感,细线给人 后退感: 在线的粗细、长度都相同的情况下,和背景明度相比,对比强的线感觉靠前,对比弱的线感觉靠 后:在线的粗细、长度、明度都相同的情况下,间隔宽松的线感觉靠前,间隔密集的线感觉靠后。图3-7、 图3-8就是利用线之间的关系特性,设计的具有三维空间感觉的平面构成作品。

图 3-7 线的空间构成 1(刘洋)

图 3-8 线的空间构成 2 (陈旭云)

(3)面

在平面构成中, 面的产生通常来自点的扩大、线的加宽以及线的移动轨迹。

不同线形的不同移动轨迹,会形成不同造型的面。比如,直线的平行规则移动可以形成正方形、 长方形的面[图3-9(a)(b)];向侧上方平行规则移动,可以形成平行四边形的面[图3-9(c)]; 以线段的一个端点为圆心,旋转移动360°,可以形成圆形的面[图3-9(d)];以线段的一个端点为 圆心,进行小于180°的旋转移动,可以形成扇形的面[图3-9(e)]等;而曲线的移动轨迹就会形成 造型更加丰富的曲面[图3-9(f)]。

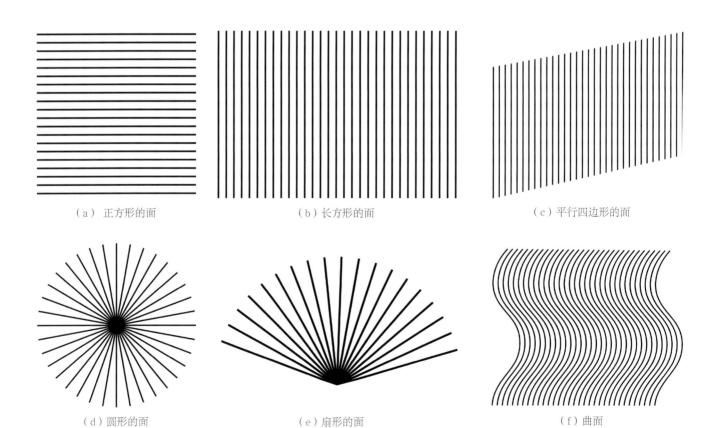

图 3-9 线的面化

在平面构成中,从形态上可以将面分为自然形的面、人工形的面、几何形的面、偶然形的面和不规则 形的面等样式。

自然形的面是指将自然界中存在的物体,用几何化的面的形式表现出来的形态。

人工形的面是指将生活中存在的人造物体,以面的形式表现出来的形态。

几何形的面是指用直尺、圆规等制图工具绘制的,具有简洁、数理、秩序感的面形。

偶然形的面是指面的产生具有一定的偶然性, 创作者在创作的过程中, 不能控制其结果的一种形态, 比如水泼、点洒形成的面等。

不规则形的面是指创作者按照预先设想,有意识地利用相应的表现手段,创作出边缘没有明确规则特 征的面形,比如手撕的面、刀刻的面等。它与偶然形的面的区别在于:不规则形的面在创作之初是有明确 创作目标的,创作的结果是预先设想的,是可控的;偶然形的面在创作之初是没有明确创作目标的,创作 的结果是随机的,是不可控的。

在所有的面形中,轮廓线封闭的形态,面的感觉最强,反之,感觉较弱;实的面给人的量感强,虚的 面给人的量感弱。

3.1.2 抽象形态的造型方法

由于在抽象形态的造型中,是没有客观形态的造型依据的,因此它不以造型的"像"与"不像"作为 评判标准,而侧重于表现构成形式上的美感。

在平面构成中,分割、组合和形变是创造新的形态的基本方法。

(1)分割造型法

在平面构成中,分割是从整体到个体的造型方式。当一个完整的图形被有意识地分割为两个或两个以 上的个体时,新的图形就产生了。

这种分割方式分为等形分割和不等形分割两种类型。

等形分割即分割后产生的新形在形态上是完全相同的,如图3-10、图3-11所示。

图 3-10 等形分割造型 1

图 3-11 等形分割造型 2

不等形分割即分割后产生的新形在形态上是相异的。这种分割方式分为规律式不等形分割和自由式不 等形分割两种类型。

规律式不等形分割是以渐变形式为代表、分割后的新形虽然在造型上不完全一致、但是它们之间呈现 出明显的渐变特征。

自由式不等形分割是在分割过程中,不受任 何规律的限制,完全按照创作者的主观意愿进行 自由分割造型。

(2)组合造型法

在平面构成中,如果说分割是"化整为零" 的造型方式,那么组合就是"化零为整"的造型方 式。组合造型法是将零散的、不相干的造型元素, 按照一定的构成方式组织起来,形成一个有机的整 体形态的造型方法。

在平面构成中,组合造型方法分为等形组合 法和不等形组合法两种类型。

等形组合法是将相同造型的几何形态,按照 设计者的主观意愿和美的构成原则组合起来,形 成具有美感特征的新式样的造型方法,如图3-12 所示。

不等形组合法是将不同造型的几何形态组合 起来,形成具有美感特征的新式样的造型方法, 如图3-13所示。

在平面构成中,形态组合的处理方式通常有 重叠、联合、连接、分离、覆叠、透叠、减缺和 差叠八种。

重叠是指图形在组合时,形与形之间互相叠 压重合在一起,从而形成一个新的形态的组合处 理方式。它的特点是两个图形在经过重叠后,最 终只能看到一个图形,如图3-14(a)所示。

联合是指图形在组合时,形与形之间有一部 分叠压在一起,从而形成一个新的形态的组合处理 方式。它的特点是用于组合的图形的原本形状被 改变了,而且叠压的部分越大,图形的原本特征越 弱,如图3-14(b)所示。

连接是指图形在组合时,形与形之间只有部

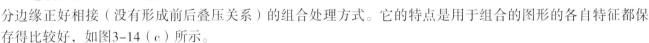

分离是指图形在组合时,形与形之间保持一定的距离,形成各自独立、互不相接的组合处理方式。这 种组合方式要注意图形之间内在的关联性,既保持各自独立,又是有机的整体,如图3-14(d)所示。

覆叠是指图形在组合时,形与形之间不仅要有部分面积互相重叠,还要形成明确的前后叠压关系的组 合处理方式。它与联合处理方法的区别在于:联合处理的结果是,不同的图形在重叠之后,形成了一个新 的形态; 而覆叠处理的结果是, 不同的图形在重叠之后, 依然保持各自不同的形态, 只是它们之间出现了 前后层次的关系,不在一个层面上了,如图3-14(e)所示。

透叠是指图形在组合时,形与形之间有部分面积互相重叠,并且在重叠的部分用第三种方式来表达的 组合处理方式。这种组合方式可以在互相重叠的图形之间形成前后层次关系,但是这个层次不像覆叠处理 的前后关系交代的具体明确,而是互为前后的,具有视觉变幻的特点,如图3-14(f)所示。

减缺是指图形在组合时,形与形之间有部分面积互相重叠,其中一个形态的重叠部分被另一个形态切 掉,最终形成部分残缺的处理方式,如图3-14(g)所示。

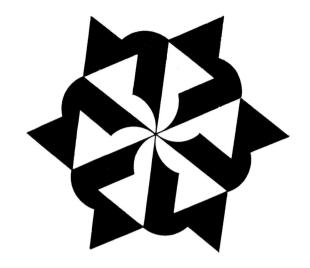

图 3-12 等形组合造型

图 3-13 不等形组合造型(陆丽)

差叠是指图形在组合时,形与形之间有部分面积互相重叠,最终只保留重叠部分的图形,没有重叠的部分就被舍弃的组合处理方式,如图3-14(h)所示。

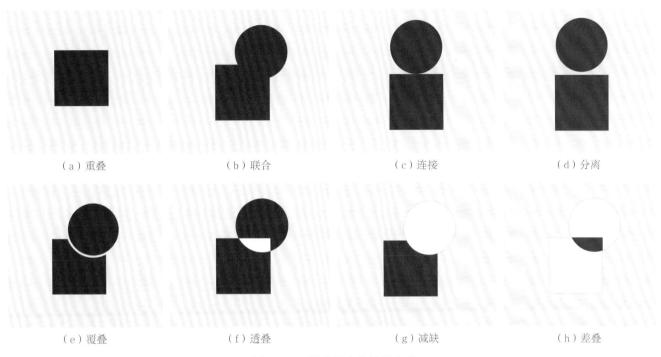

图 3-14 形态组合的处理方式

(3)形变造型法

在平面构成中,形变造型法是指将两个看起来毫不相干的几何形态,逐步向对方形态特征上靠拢,直 至最终成为对方形态的样子。比如,方形与圆型之间的形变,长方形与三角形之间的形变等。

3.2 平面构成中的具象形态

3.2.1 具象形态的设计范畴

具象形态是指艺术造型中能够加以指认的形态,包含动物、植物、风景、人物等自然形态和人工形态。这些形态充斥于生活中的每一个角落,具体而真实,为我们的艺术创作提供了取之不尽的创作源泉。

3.2.2 平面构成中具象形态的构形方法

对物象进行有目的的艺术再加工,使之更能表达创作者的主观意图,是具象形态的构形原则。因此,对物象的构形不能走入随心所欲、没有目的、为变化而进行变化的误区中。物象的形态变化是建立在创作者对物象的主观感情和感受基础上的,将主观感情融入作品中,也就是将创作者的主观思想用图形语言表达出来。

在平面构成中,对具象形态的艺术构形要着重把握两个方面:一方面,作为设计语言形式,在形态的造型表现上不像写生那样受客观物象形态的限制,为满足设计需求,可以打破时空,可以主观臆造;另一方面,作为视觉语言形式,其形态的装饰性和视觉美感表现是很重要的,悦人的视觉形式对内容的有效传达具有一定的助推作用。

依据不同的创作需要,具象形态的构形方法可以归纳为夸张、提炼、适形、添加、条理、重复、分解 重构和形变八种。

(1)夸张构形法

夸张构形法是创作者依据对物象的主观感受,欲进一步突出其个性化特点,而对描绘物象的特征进行 夸大表现,使其更具典型性的构形方法。在平面构成中,根据所要表现内容的不同,分为局部夸张和整体 夸张:根据表现成分的不同,分为动态夸张、形态夸张和神态夸张等。夸张的结果必然会导致物象改变其 常规形态,因此,夸张和变形总是相随相生的,如图3-15所示。

(2)提炼构形法

提炼构形法是创作者依据主观感受,整理概括出物象的主要特征、删除一些不必要的细节和局部、使 之更具典型性的构形方法,如图3-16所示。

提炼的处理过程通常是和简化联系在一起的,影绘的表现形式是提炼构形法的极端表现,它将物象所 有的内部结构全部省略掉,只保留一个极具特征的外部轮廓来进行构形。

(3) 适形构形法

适形构形法是基于一定的设计要求,将物象巧妙地安排在一定的形状中,并使物象的边缘与形状的轮 廓相吻合的构形方法。适合构形的外部轮廓可以是几何形、自然形或是人工形、它对轮廓内的物象具有约 束和限制作用。轮廓内的物象可以是对称的构成形式,也可以是均衡的构成形式,如图3-17所示。

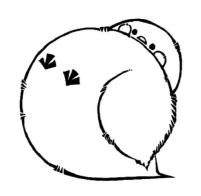

图 3-15 夸张构形(成字)

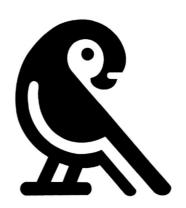

图 3-16 提炼构形(董洁)

图 3-17 适形构形 (陈忠元)

(4)添加构形法

添加构形法是根据创作者的主观意图,在一个物象上、添加一些原本并不存在的新元素、使其更 加理想化、更具有视觉美感和象征意义的构形方法,如图3-18、图3-19所示。在民间剪纸图案中常

图 3-18 添加构形 1 (陈忠元)

图 3-19 添加构形 2 (张依婷)

见的"花中套花""叶中套花"就属于这种构形 方法。

(5)条理构形法

条理构形法是化无序为有序, 对物象进行规整 化、秩序化处理, 使之具有整齐、秩序、律动美感的 构形方法,如图3-20所示。

(6)重复构形法

重复构形法是将经过艺术加工过的物象,在同 一空间内做规律或不规律的反复出现的构形方法。 为增加设计的灵活性, 其反复出现的图形在形态上 可以做大小的变化,在位置上可以交叉重叠,在方 向上可以自由安排。这种同一形象反复出现的构形 形式,能够加深作品给人的视觉印象,如图3-21、 图3-22所示。

图 3-20 条理构形 (唐玉婷)

图 3-21 重复构形 1 (李镓怡)

图 3-22 重复构形 2 (张依婷)

(7)分解重构构形法

分解重构构形法是创作者根据设计意图,将完整的物象进行分解打散,并将打散后的各个部分重新组 织起来,形成新的形态的构形方法。这种构形方法使得物象的原本特征若有若无,增添了视觉变幻和空间 层次,如图3-23所示。

(8) 形变构形法

形变构形法是指创作者根据主观设计意图,将两个不同的物象在造型上进行自然转化的构形方 法。创作者往往借助这两个本不相干的物象,来表达主观的思想和理念。图3-24是采用形变构形法创 作的作品。

图 3-23 分解重构构形(张艺晨)

图 3-24 形变构形(祁妙)

彩陶图案中的几何化形态 3.3

彩陶专指新石器时期用矿物颜料彩绘后烧制的无釉陶器。中国彩陶有着长达约5000年的悠久历 史, 其分布也非常辽阔, 从北到南跨越黑龙江、黄河、长江流域; 由东海之滨横贯中原、陕甘青地区 而西至新疆天山南北;东南到福建、台湾、广东;西南至四川、西藏地区。彩陶在不同地区各自发 展,又互相影响,彼此交融;在不同时期既继承发展,又开拓创新,逐步形成了共同的而又丰富多彩 的艺术风格。

彩陶图案中几何化形态的造型方法

彩陶图案取材于生活,从造型上看,有逼真生动的自然形态造型,也有归纳简化的几何形态造型。 彩陶图案中的几何形态造型极具装饰和现代感,是我们学习传统图案的瑰宝。这些几何图案印刻着生活 的痕迹,它一方面是由现实生活中具有几何造型特点的图案,如鱼鳞纹、连栅纹、席形纹、纽锁纹等经 过归纳、提炼后取得;另一方面是由生活中的写实图案经过简化、概括处理后,逐步演化而成。几何化 的图案相较于写实图案更富有装饰性,更适于装饰器物。另外,几何化图案简化了彩绘过程,更易于掌 握、传授,利于彩陶的大量生产。

(1)对生活中几何化造型物象的再创造

将生活中具有几何化形态特征的物象,在经过归纳、概括等艺术手法加工处理后,形成富有装饰感的 几何造型形态。比如,通常装饰在彩陶瓶颈部的连贝纹,最初的连贝纹是写实的,上下相对并连续着,造 型饱满又有秩序,中间还穿着线,如人们佩戴的项链一般,估计这是对当时人们服饰佩戴的一种模仿。随 着时间的推移,连贝纹的造型出现了向几何化发展的变化趋势,先是贝纹的边缘由弧线变为折线,后来贝 壳之间的连线也消失了, 最终演化为菱形, 形成规则的菱形二方连续图案带。

(2)对具象形态的几何化处理

从彩陶图案造型的发展变化来看,呈现出从写实造型向几何化造型发展的趋势。以甘肃秦安大地湾仰 韶文化遗址中出土的鱼纹为例, 鱼纹是绘在叠唇圜底盆外的上腹位置, 做一圈排列。仰韶文化早期的鱼纹 造型很写实,头、嘴、眼、身、尾、鳍,一应俱全,如图3-25所示。到仰韶文化早期的后一阶段和中期, 由于盆腹变扁、鱼纹被相应地拉长、造型也随之概括、夸张、如图3-26所示。到仰韶文化中期的晚一阶 段, 鱼纹被进一步简化变形, 基本上成为几何形纹样了, 并且作上下对称状, 具有很强的装饰效果, 鱼的 形状也只能从尾、鳍等部位来依稀辨认,如图3-27所示。

除鱼纹外, 鸟纹亦是如此。仰韶文化庙底沟类型的鸟纹图案在早期也是写实的, 有正面、侧面和展 翅飞翔三种造型。尤其是侧面的鸟纹,身体圆肥,张嘴,双翅翘起,尾部上翘并分叉,形态逼真。而到 了庙底沟类型晚期,这些写实的鸟纹则完全变成了几何形图案,正面的鸟纹演变成圆点弧边三角纹, 如图3-28所示:侧面的鸟纹演变成圆点弧线纹,如图3-29所示;飞翔的鸟纹演变成圆点钩羽纹,如图 3-30所示。

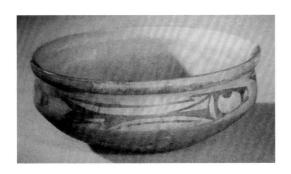

图 3-25 彩陶盆, 鱼纹

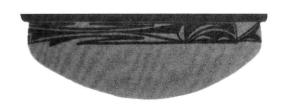

图 3-26 彩陶盆,变体鱼纹1

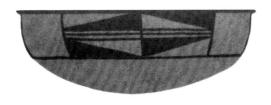

图 3-27 彩陶盆,变体鱼纹 2

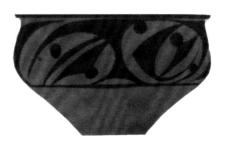

图 3-28 彩陶盆,变体正面鸟纹

图 3-29 彩陶盆,变体侧面鸟纹

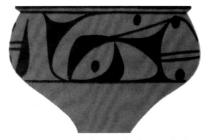

图 3-30 彩陶盆,变体飞翔鸟纹

3.3.2 彩陶图案中几何化形态的动感构成形式

(1)弧线的动感构成形式

中国彩陶图案以"动"为主,尤其是黄河中上游的彩陶图案,多为弧线造型,将各种弧线互相穿插综

合运用,不同弧线的组合形成旋动的结构形式。这种旋动的构成形式依据装饰器物的部位不同,通常分为 连续式旋动构成和独立式旋动构成两种样式。

- ① 连续式旋动构成。连续式旋动构成图案多见于器外绘彩的彩陶中,一般装饰在器物的肩、腹等 部位,形成旋动的二方连续式环状纹样。在彩陶图案中,庙底沟类型的鸟纹以抽象化的弧边几何造型 奠定了彩陶图案的曲线动感基础,正面、侧面、飞翔的鸟纹互相穿插,交织出缤纷缭乱的运动图景, 如图3-31所示。马家窑文化石岭下类型将这种曲线动感继续向前推进,以一对斜向的共用一头的变体 鱼纹、变体鸟纹为母体,以逆对称的形式组合构成,让图案的动感得到进一步加强,如图3-32所示。 这种逆对称的构成形式又逐步发展为以圈点纹为旋心的二方连续旋纹。到半山类型,这种旋纹得以继 续发展,以多条旋动的弧线和锯齿线组合构成,强化图案的旋动感,形成潮水浪涛般的涌动感觉,如 图3-33所示。
- ② 独立式旋动构成。独立式旋动构成图案以叠唇圜底盆的装饰图案为代表。在马家窑类型中期,盛行 器内绘彩,绘制在彩陶盆内的旋纹通过点定位的方法,以柔美流畅的弧线构成各式旋动图案,如旋涡般交 驰盘旋,如图3-34所示。

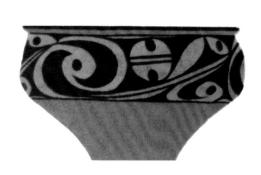

图 3-31 彩陶盆, 庙底沟类型连续式旋动构成

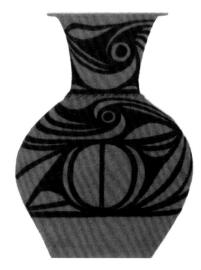

图 3-32 彩陶瓶,石岭下类型连续式旋动构成

图 3-33 彩陶罐,半山类型连续式旋动构成

图 3-34 彩陶钵,独立式旋动构成

(2)斜线、折线、波线的动感构成形式

斜线、折线、波线都是具有动感特征的线形。斜线、折线体现的是直线的冲动,波线体现的

是曲线的流动。在彩陶图案中,不同的线形除了单独运用外,也会综合运用,以此表现出不同的运 动感觉。比如,在庙底沟、马家窑、半山等类型文化的彩陶图案中,多见斜线和波线共同运用的情 况,呈现出交错式的旋动效果。

3.3.3 彩陶图案中几何化形态的构成法则

(1)对比

对比是彩陶图案中主要的表现手法。通过对比来制造冲突,使图案产生丰富的艺术效果。在彩陶图案 中常用的对比手法有动静对比、曲直对比、疏密对比和阴阳对比等。

- ① 动静对比。动静对比是以具有"动"感的图形和具有"静"感的图形组合构成,并将其中的一种图 形作为装饰主体,另一种图形作为陪衬,形成主次清晰、动静相宜的图案形式,如图3-35所示。
- ② 曲直对比。曲直对比是以具有流动感的曲线和具有平静感的直线组合构成, 既抑制了单纯曲线构成 的不安定感、也克制了单纯直线构成的平板乏味、在整齐中求变化、图案流畅而丰富。
- ③ 疏密对比。疏密对比是以疏朗、简洁的图案和复杂、繁密的图案组合构成,图案疏密有致、繁而不 乱,如图3-36所示。
- ④ 阴阳对比。阴阳对比是以等量、等形的阴阳形共同构成图案。阴阳形态的组合构成使图案醒 目、大气,装饰感强。

图 3-35 彩陶壶,动静对比构成

图 3-36 彩陶盆, 疏密对比构成

(2) 反复

反复是彩陶图案中常用的表现手法。在彩陶 图案中, 反复有两种表现形式: 一种形式是以同 一造型纹样, 在彩陶器皿上有规律的反复出现为 特征,形成连续的构成形式,使图案产生强烈的 节奏感和秩序性,如图3-37所示;另一种形式是 以同一造型纹样在彩陶器皿上的不规律反复出现 为特征,图案间彼此呼应,形成统一中不失变化 的和谐构成样式。

图 3-37 彩陶钵, 反复式构成

(3)对称

对称是彩陶图案中常见的构成形式,多为镜面对称、平移对称、逆对称和旋转对称等形式,常用于独 立式图案中。

本章设计课题

课题一 点的构成

课题目标

在点的构成知识点中,设计了"点的网格构成""点的动感构成"和"点的形态构成"三个课题训 练。课题训练的目的为了解决以下两个问题。

- 一是认识什么是起告型作用的"点"。在平面构成中,不论是具象形态还是抽象形态,不论是规则形 态还是不规则形态,只要跟周围环境对比来看足够小,那它就具有点的特征了。
- 二是探究"点"组合构型的基本方式与方法。在平面构成中,不同"点"的组合构形呈现出来的画面 视觉效果也不同。画面空间感的表达、运动感的表现以及形态的塑造都依赖于众多"点"在形态、大小、 明暗以及排列组合方式上的共同作用。

» 课题训练1:点的网格构成

课题要求

以规律的网格为框架,以几何形的点为元素,设计点的网格构成作品。

课题讲解

本课题的做法有两种方式:一种方式是先在正方形的空间范围内设计出有变化的网格,然后在网格内 放置几何造型的点元素;另一种方式是细密的网格线本身就构成了点,只要按照一定的形式进行间隔填充 就可以了。

在设计中要注意网格线的规律变化和线条排列的疏密关系, 巧妙地运用各种对比和网格变化, 在作品中形 成渐次变化的律动感、发射形式的运动感、大小变化的前后纵深关系、让作品呈现出扑朔迷离的视觉变幻。

作者: 陈霞

作者:万木瑜

作者: 刘步宏

作者: 王春花

作者: 陈露芳

作者: 陈露芳

作者: 顾丹凤

作者:任钰筠

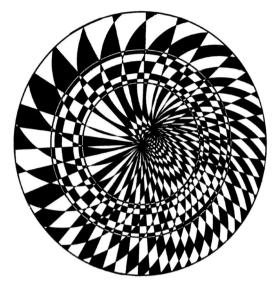

作者: 褚英红

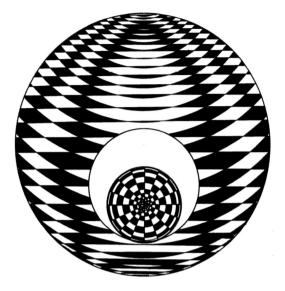

作者: 李红翠

作者:耿一笑

作者: 高利杰

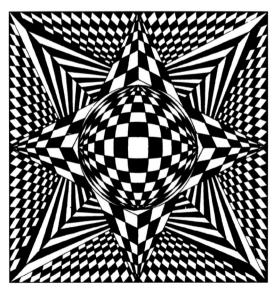

作者: 谭光广

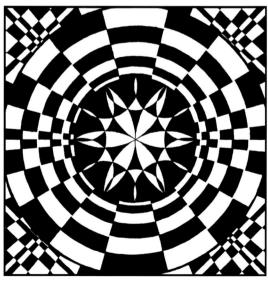

作者: 夏培

» 课题训练2:点的动感构成

课题要求

将点按照一定的走势组合排列,形成有运动感觉的图形。

课题讲解

由于点有吸引视线的作用, 当画面中只有一个点时, 视线是静止的; 当画面中有两个点时, 视线 在两个点之间来回移动; 当画面中有多个点按照一定的走势排列时, 视线就会随着这些点的走势逐次 移动,从而产生运动的感觉。如果将这些点再有意识地施一些大小、虚实等渐次变化,那么视线会先 注意到大的点,再注意到小的点;先注意到实的点,再注意到虚的点,呈现出从大点向小点,从实点 向虚点移动的运动趋势。

在平面构成中,常见的具有较强运动感觉的点的排列形式有涡线式、旋转式、发射式、纵向式、 倾斜式等。

作者:周杨

作者: 卢美玲

作者: 刘晨霄

作者: 张菲宇

作者: 焦兰

作者: 顾丹凤

作者: 刘畅

作者: 任钰筠

作者: 吴晓言

作者: 陆颐纳

» 课题训练3:点的形态构成

课题要求

以点为造型元素,将其按照一定的形式组合排列,设计具有装饰美感的具象图形。

课题讲解

在平面构成中,点是从所有形态中抽象出来的最基本的造型元素,反之,点通过一定方式的组合也能 构成任何形态。

在点的形态构成中, 较小的点适宜塑造造型复杂、空间感较强的形态; 较大的点, 由于其自身的形态 特征突出,适宜塑造造型简洁、装饰感较强的形态。对于具象形态的点,在保证它足够小,拥有点的特征 的同时,还要关注其造型的形态特征和视觉美感。

作者: 刘思辰

作者:梁雯淇

作者:周铭杰

作者: 丁乐宜

作者: 刘思思

作者: 孙晓龙

作者: 孔洲

作者: 陈亚娟

作者:司芫芳

作者:高有有

作者:张旭彤

作者: 陈秉烈

作者: 孔洲

作者: 董洁

作者:舒杰聪

作者: 赵梓妤

课题二 线的构成

课题目标

在线的构成知识点中,设计了"线的空间构成"和"线的形态表现构成"两个课题训练。课题训 练的目的有两个。

- 一是学习通过运用不同线形的组合排列、线条方向的改变、线条粗细的变化、线条空间层次的前后叠 压等方式, 在二次元的平面空间中, 制造出三次元的深度空间感。
 - 二是感受不同线形在构成中的装饰造型作用,以及用于图形表现时,对图形内容产生的推动作用。

» 课题训练1:线的空间构成

课题要求

以线为造型元素,将其按照一定的形式组合排列,设计具有空间变化的构成作品。

在线的形态上,可以是尺规完成的挺括秩序的规则线,也可以是自由随意的有机线;在形态构成上, 可以是对称式(轴对称、点对称或平移对称),也可以是均衡式。线的构成忌讳单调,要尽可能地多寻求 一些变化,比如,可以将线进行粗细、疏密的渐次变化,增加律动感;还可以将线条按照不同方向、不同 线形进行组合,丰富画面视觉效果。

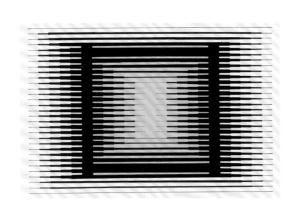

作者:盛微

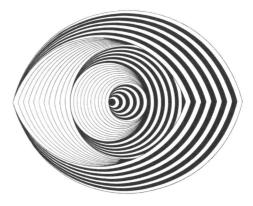

作者: 钮梅黎

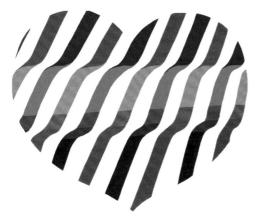

作者: 宋骏

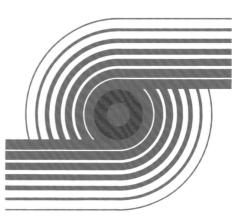

作者: 王若君

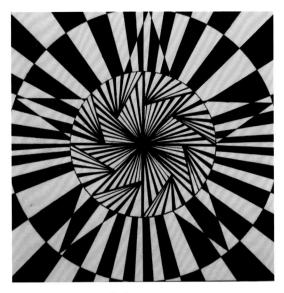

作者: 顾丹凤

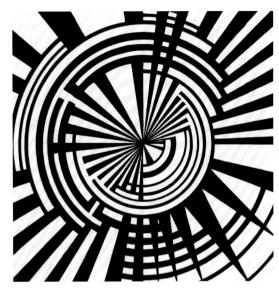

作者: 任钰筠

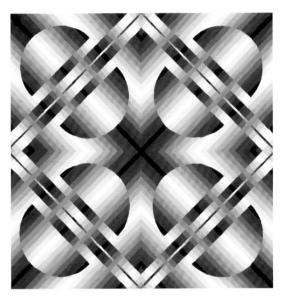

作者: 王艳蕾

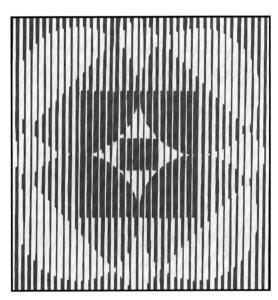

作者: 魏学锋

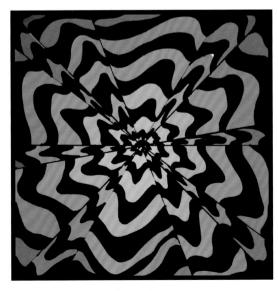

作者: 焦兰

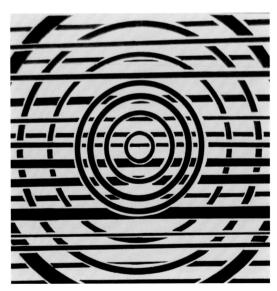

作者, 孔洲

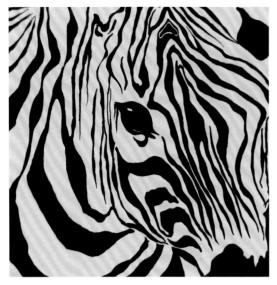

作者:周洋

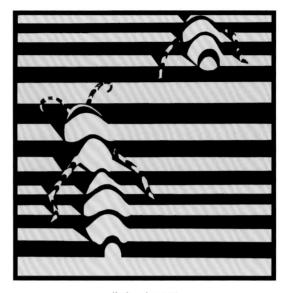

作者: 任思思

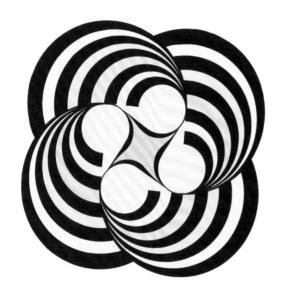

作者:徐欣宇

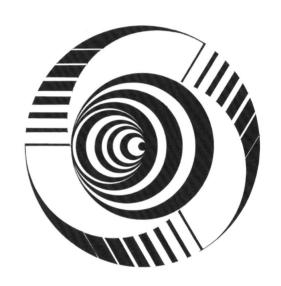

作者:王剑锋

作者:李红翠

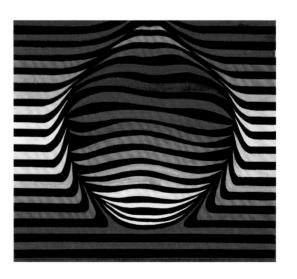

作者: 刘珊

» 课题训练2:线的形态表现构成

课题要求

用不同的线形,对同一物象进行多种样式的形态表现。

课题讲解

本课题可以从四个方面进行设计:

- 一是对形态的内部进行线形表现;
- 二是对形态的外部进行线形表现;
- 三是对形态的内、外部共同进行线形表现;
- 四是对形态的结构线进行线形表现。

作者:周洋

作者: 陈亚娟

作者:徐甜

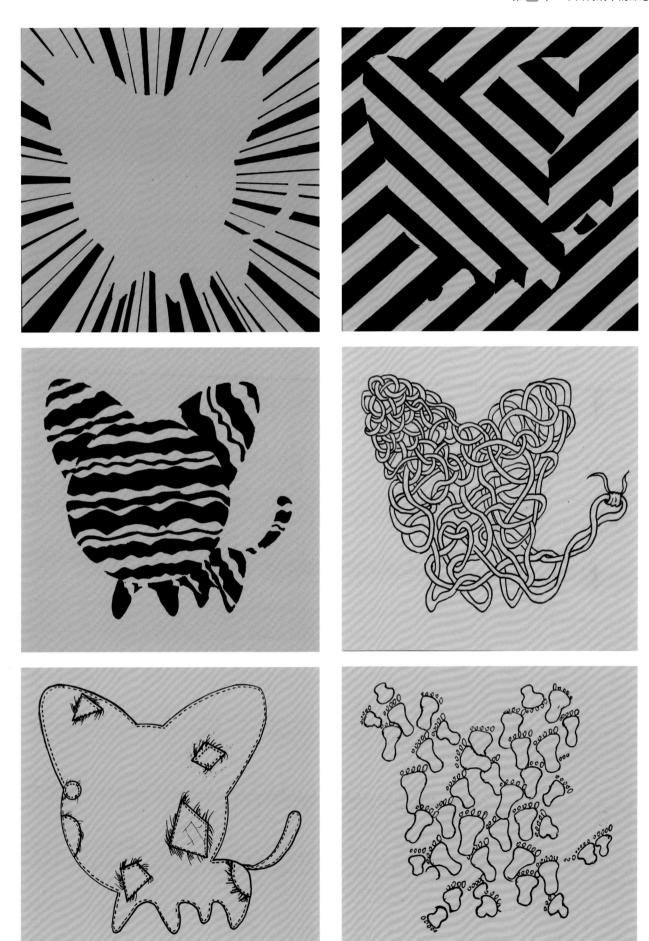

作者: 张菲宇

作者: 陆颐纳

作者: 刘美成

课题三 点、线、面的构成

课题目标

在点、线、面的构成知识点中,设计了"点、线、面的组合关系构成""黑白调子关系构成""创 意装饰构成""综合构成"四个课题训练。课题三是课题一和课题二的推进,它不但包含前两个课题 的知识点,还增加了造型元素之间的组合关系、黑白调子关系、创意装饰表现等新问题。课题训练的目 的,一方面在于加强学生对点、线、面造型三元素的深入认知和调配驾驭能力;另一方面在于提高学生 对设计的整体把控能力。

» 课题训练1: 点、线、面的组合关系构成

课题要求

以点、线、面为造型元素,运用重叠、分离、连接、联合、透叠、覆叠、差叠、减缺等形态组合方式进行构成。

在平面构成中,恰当地运用重叠、分离、连接、联合、透叠、覆叠、差叠、减缺等方式进行形态组 合,可以获得丰富且有层次的画面视觉效果。在构成中可以选择点线组合、点面组合、线面组合、点线面 组合等方式,也可以利用灰面来增加画面层次表达。

作者: 陈秉烈

作者: 张怡迪

作者: 耿翊然

作者: 堵婼俙

作者:罗昭君

作者:何凡

作者: 双邦逸

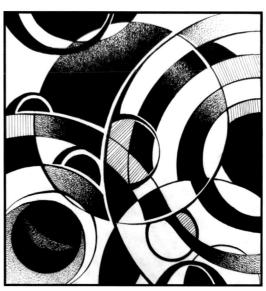

作者: 张艺晨

作者:司若晨

作者: 宋芊

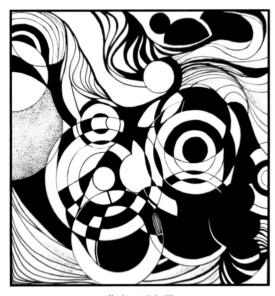

作者:王宇萱

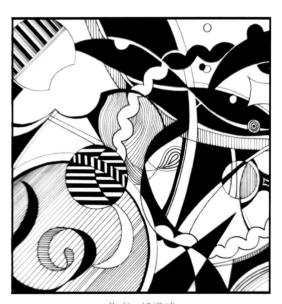

作者:胡曦晴

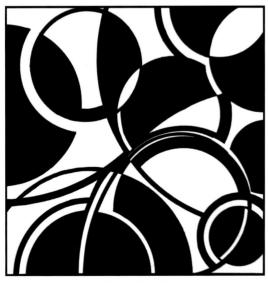

作者: 沈舒婷

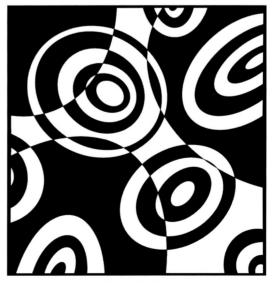

作者:解曙冰

» 课题训练2: 点、线、面的黑白调子关系构成

课题要求

以点、线、面为元素,做暗调子、明调子、对比调子三种明度关系的调子构成。

课题讲解

平面构成通常是由黑、白两种"极色"构成、黑、白两色面积大小不等的并置关系、让画面形成了不 同的明暗调子。暗调构成是画面以大面积的黑色为主,辅以少量的白色点缀,给人沉重、力量、压抑的心 理感受;明调构成是画面以大面积的白色为主,辅以少量黑色点缀,给人轻快、明亮、淡泊的心理感受; 对比调构成是通过大面积的黑白色块并置, 画面形成鲜明对比的明度关系, 给人硬朗、干脆、刺激的心理 感受。

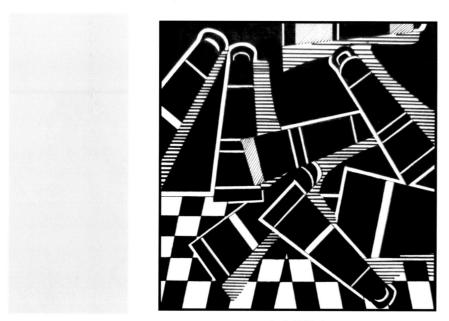

(a) 低调子

(c) 对比调子

作者:何凡

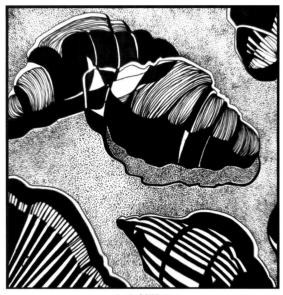

(a) 低调子

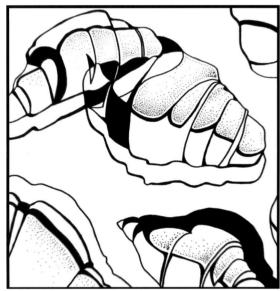

(b)高调子

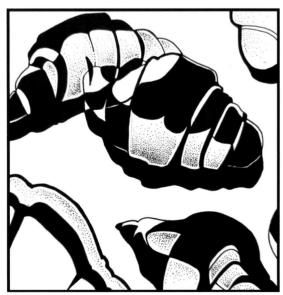

(c) 对比调子 作者: 王宇萱

(a) 低调子

(b)高调子

(c)对比调子 作者:沈舒婷

(a) 低调子

(b) 高调子

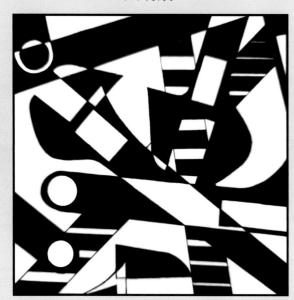

(c) 对比调子 作者: 双邦逸

(a) 低调子

(b)高调子

(c) 对比调子 作者:司若晨

(a) 低调子

(b) 高调子

(c) 对比调子 作者:王馨郁

(a) 低调子

(b) 高调子

(c)对比调子 作者: 王永健

(a) 低调子

(b) 高调子

(c) 对比调子 作者: 刘思辰

(a) 低调子

(b)高调子

(c) 对比调子 作者: 赵梓妤

» 课题训练3:点、线、面的创意装饰构成

课题要求

以点、线、面为元素,对同一物象进行多种不同样式的装饰表现。

课题讲解

点、线、面不仅是平面构成的基本造型元素,也是重要的装饰表现元素。在构成中,起造型作用的 点有规则的点和不规则的点、抽象形态的点和具象形态的点、实点和虚点等;起造型作用的线有直线和曲 线、粗线和细线、实线和虚线、规则的线和不规则的线等; 起造型作用的面有具象形态的面和抽象形态的 面、几何形态的面和有机形态的面、实的面和虚的面等。在设计中,巧妙且合理地运用不同形态的点、 线、面会形成丰富的装饰样式。

作者: 王宇萱

作者: 堵婼俙

作者: 邱芳希子

作者:耿翊然

作者: 双邦逸

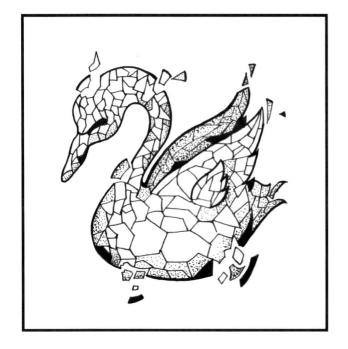

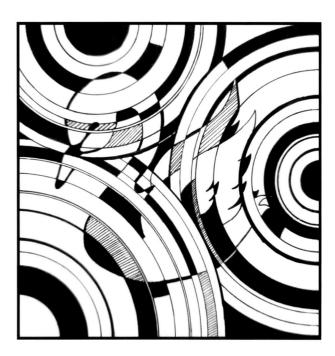

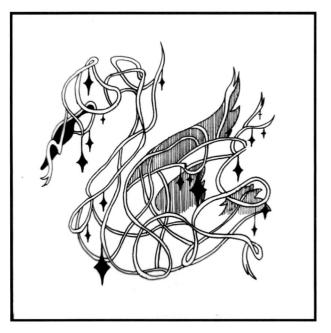

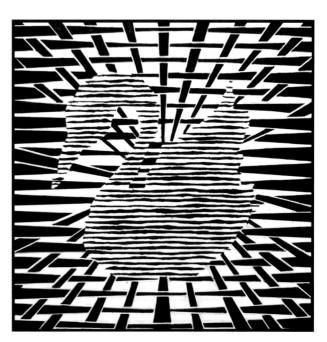

作者: 王永健

作者: 张艺晨

» 课题训练4: 点、线、面的综合构成

课题要求

以点、线、面为造型元素,设计抽象形态的黑白综合构成作品。

课题讲解

以点、线、面为造型元素,将不同形态的点、线、面进行合理配置,诸如形态的规则或不规则、面积 的大或小、线条的粗或细、位置的上或下、层次的前或后、刻画的虚或实等,形成构图平衡、主次关系清 晰、比例恰当、空间层次丰富且统一的构成样式。

作者: 刘畅

作者: 王京京

作者: 耿一笑

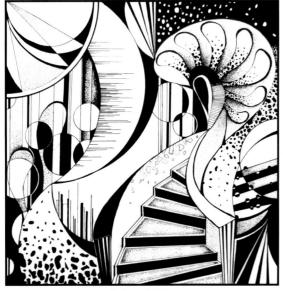

作者: 堵婼俙

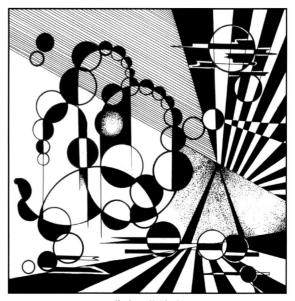

作者: 董峻瑞

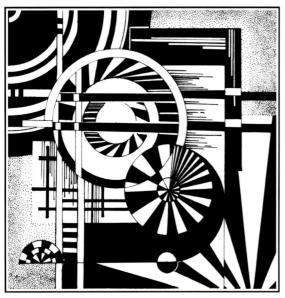

作者: 祁妙

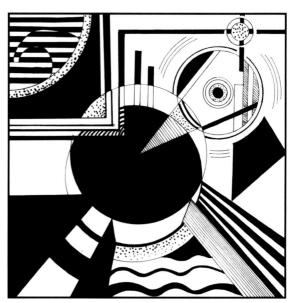

作者: 刘晨霄

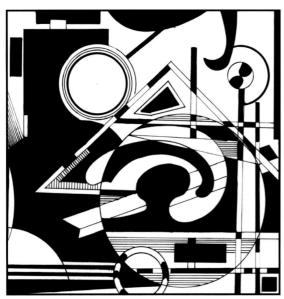

作者:许玉立

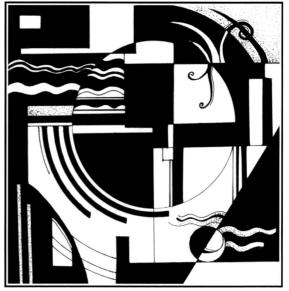

作者: 申知灵

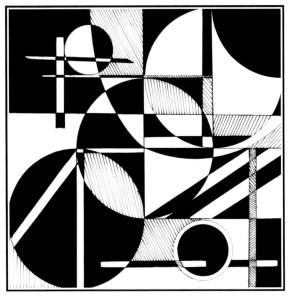

作者: 连明艳

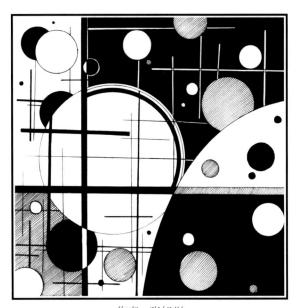

作者:张旭彤

作者: 刘美成

作者:张清慧

作者: 陈子欢

作者: 赵梓妤

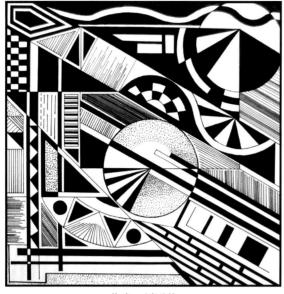

作者:刘尉伦

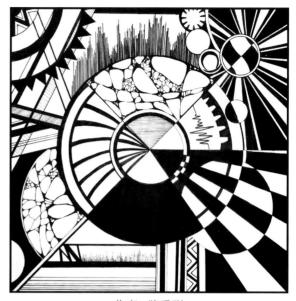

作者: 陈秉烈

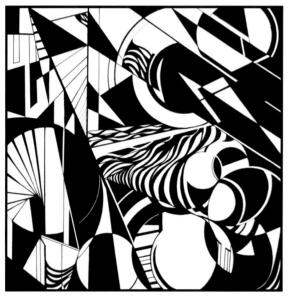

作者:王宇萱

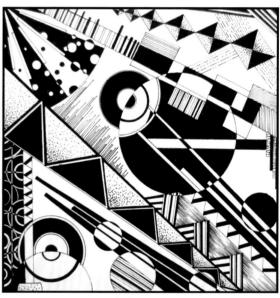

作者: 夏培

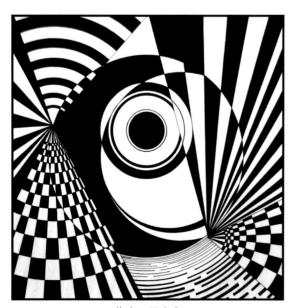

作者: 吴晓言

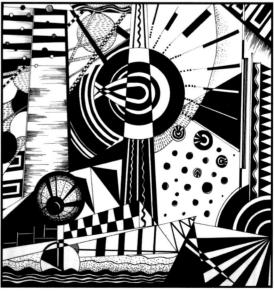

作者: 陈亚娟

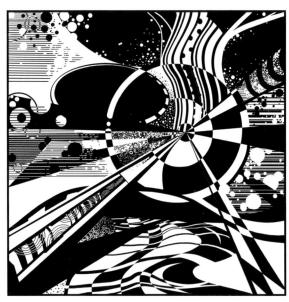

作者:何泽瑜

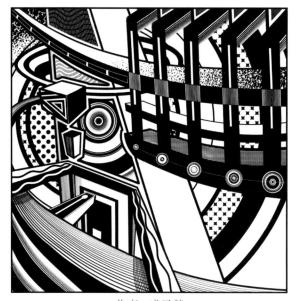

作者:盛灵慧

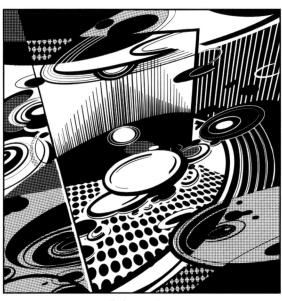

作者:邓岚尹

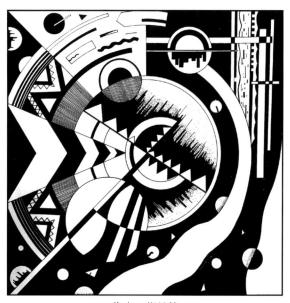

作者: 董丹艳

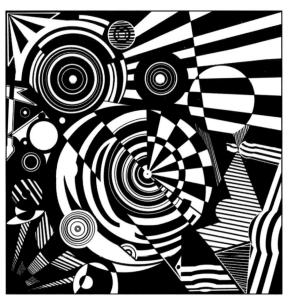

作者:罗嘉乐

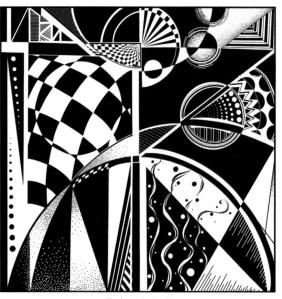

作者: 张安琪

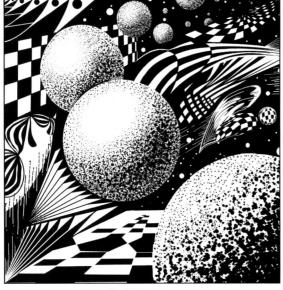

作者:姚宜海

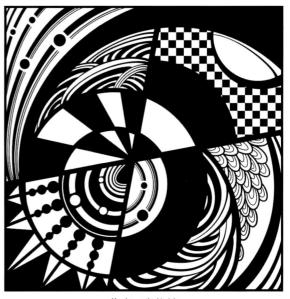

作者: 张依婷

作者: 贾晴悦

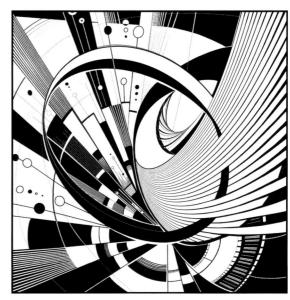

作者:鲁池灵

作者: 林思言

作者: 黄智

课题四 以彩陶图案为母题的点、线、面构成

课题目标

在以彩陶图案为母题的点、线、面构成知识点中,设计了"以彩陶图案为母题的点、线、面独立式构 成"和"以彩陶图案为母题的点、线、面综合构成"两个课题训练。课题训练的目的是学习中国彩陶图案 中点、线、面的造型、构成特点,学习中国优秀传统文化,古为今用。

» 课题训练1:以彩陶图案为母题的点、线、面独立式构成

课题要求

以中国彩陶图案为母题,以点、线、面为造型元素,设计具有彩陶图案特征的独立式构成。

课题讲解

吸收中国彩陶图案中点、线、面的造型样式,将其用平面构成中重复、秩序、分解、重构、对称等形 式重新加以诠释,形成具有彩陶图案特色的新的构成样式。

» 课题训练2: 以彩陶图案为母题的点、线、面综合构成

课题要求

以中国彩陶图案为母题,以点、线、面为造型元素,设计具有彩陶图案特征的综合构成。

课题讲解

本课题在构成形式上,可以吸收彩陶图案中的动感表现方式,学习彩陶图案动静相宜、疏密相间的组织构成方法;在造型上,研究学习彩陶图案中点、线、面的造型方式与方法,设计出具有彩陶图案特色的综合构成。

作者: 卿心

作者: 卿心

作者: 岳益杰

作者: 岳益杰

作者:舒杰聪

作者: 佚名

作者: 佚名

作者: 佚名

作者: 佚名

作者: 佚名

作者:李思睿

作者: 佚名

作者: 佚名

作者: 佚名

作者: 佚名

课题五 创意构成

课题目标

在创意构成知识点中,设计了"来自生活的创意构成"和"字图转化创意构成"两个课题训练。课题 训练的目的是学习平面构成创作的方法、培养观察意识、加强思维能力训练、引导学生从生活中发现、提 取并使用素材,进行原创设计。

» 课题训练1:来自生活的创意构成

课题要求

选择一个自然物,从不同角度对其进行描绘,从描绘的图形中选择一幅进行提炼概括,使之成为具有 几何化特征的新图形。再以该图形为主要元素进行构成创作。

课题讲解

本课题包含了从素材选择到写生、变形、创作的全过程。这个过程包括四个层面:一,要有善于发 现的眼睛,能够从身边的事物中发现精彩;二,要有良好的造型能力,描绘对象能够做到客观、真实、准 确;三,要有提炼概括的能力,能够从客观物象中归纳出本质;四,要有灵活运用的能力,能够驾驭元 素,为设计所用。

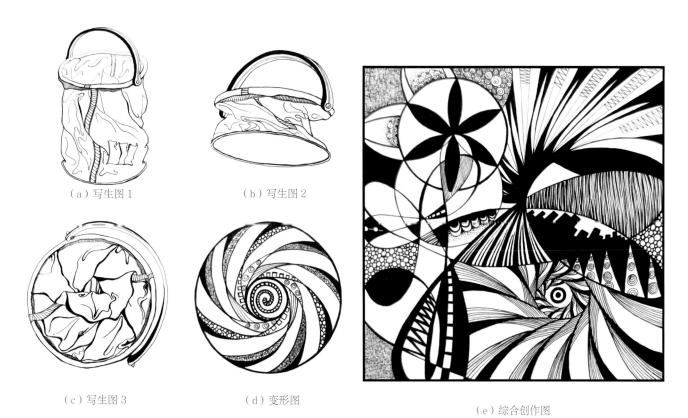

作者: 佚名

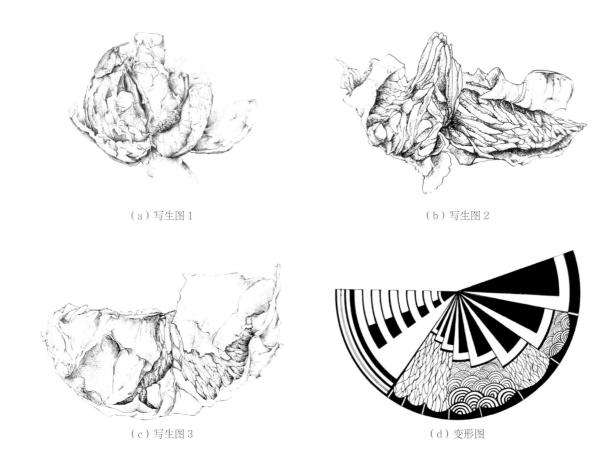

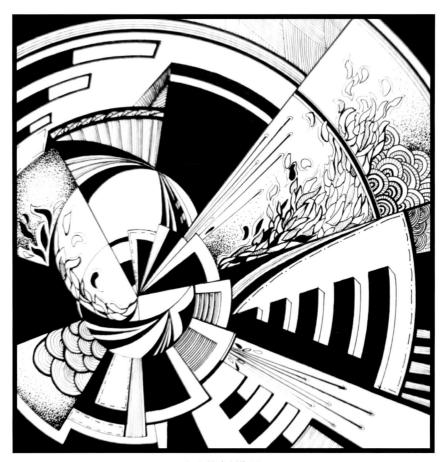

(e)综合创作图 作者: 厉梦婷

(a) 写生图 1

(b)写生图2

(c) 写生图 3

(d)变形图

(e)综合创作图

作者: 佚名

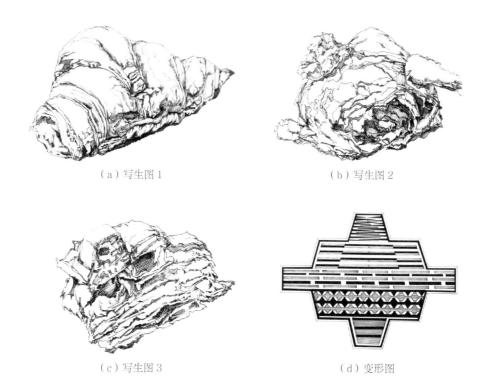

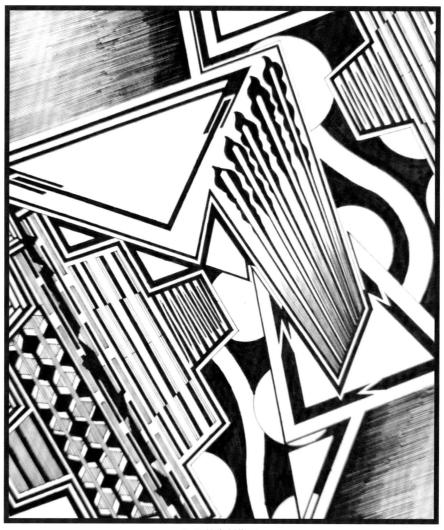

(e)综合创作图 作者:舒杰聪

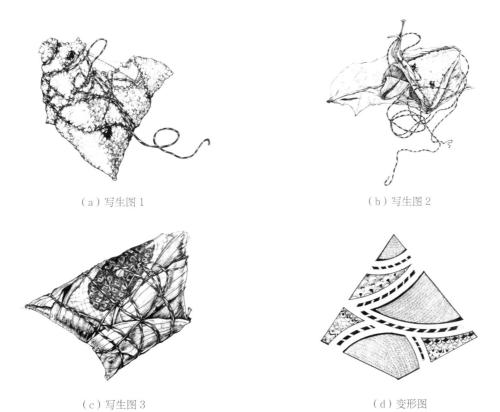

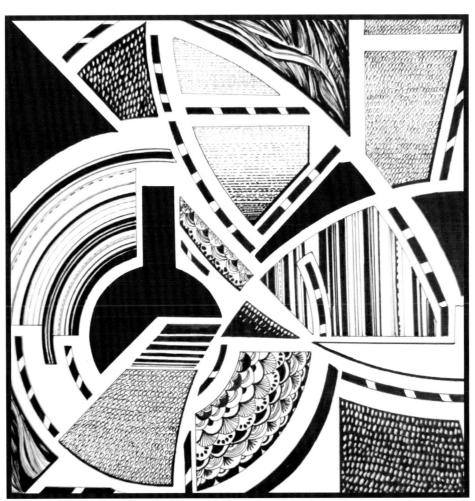

作者:李思睿

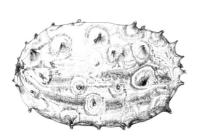

(a) 写生图 1

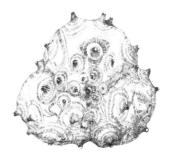

(b) 写生图 2

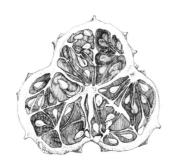

(c) 写生图 3

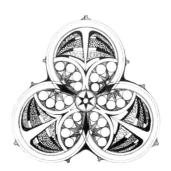

(d)变形图

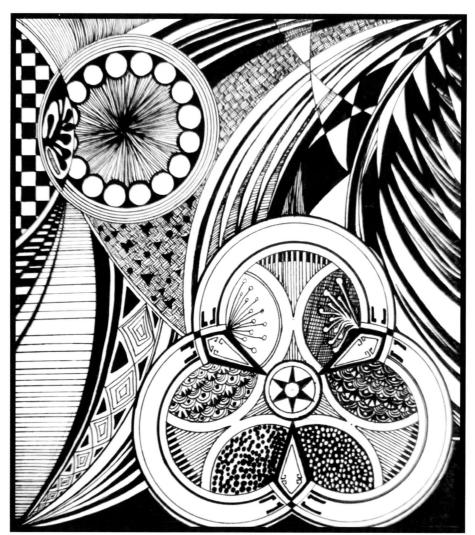

(e)综合创作图

作者:赵文晗

» 课题训练2: 字图转化创意构成

课题要求

将文字经过6~8个步骤转化为具象图形,转化的过程要自然、流畅、合理,每一个转化的过程都是一 幅完整的图形。

课题讲解

本课题设计包含思维创意和设计表现两个部分: 思维创意部分可以通过联想和想象来完成; 设计表现 部分要求在转化流畅的前提下,每个转化步骤都是一幅独立且设计完整的图形,在设计时要善于观察,做 好对细节变化的处理以及对整体形态的把控。

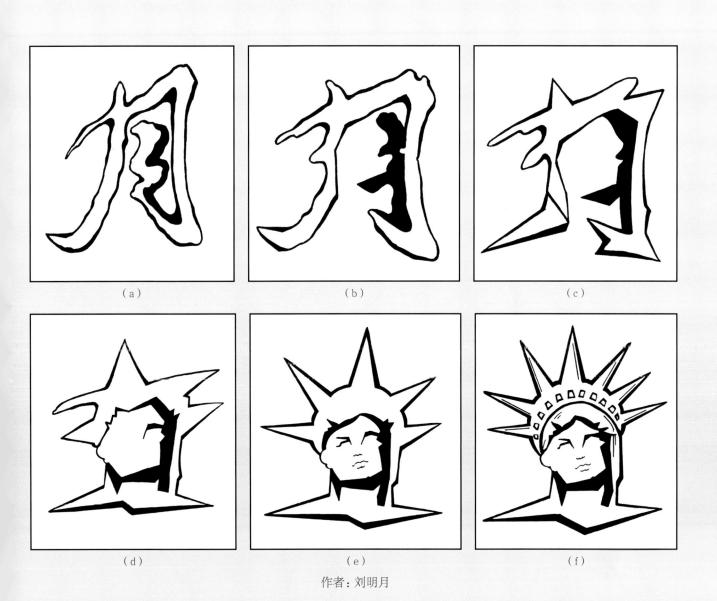

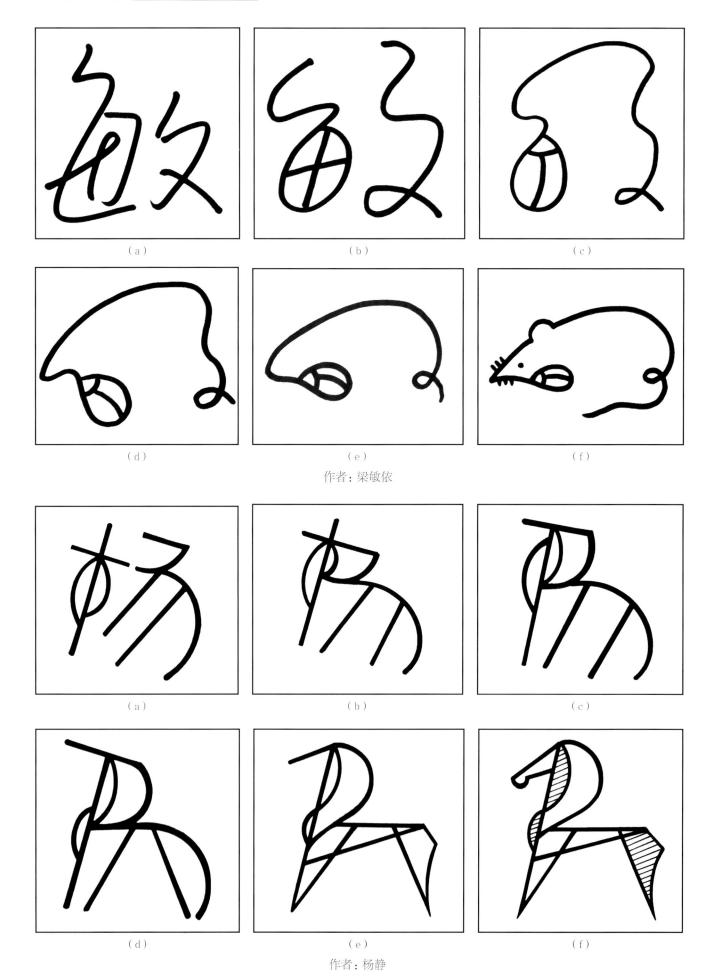

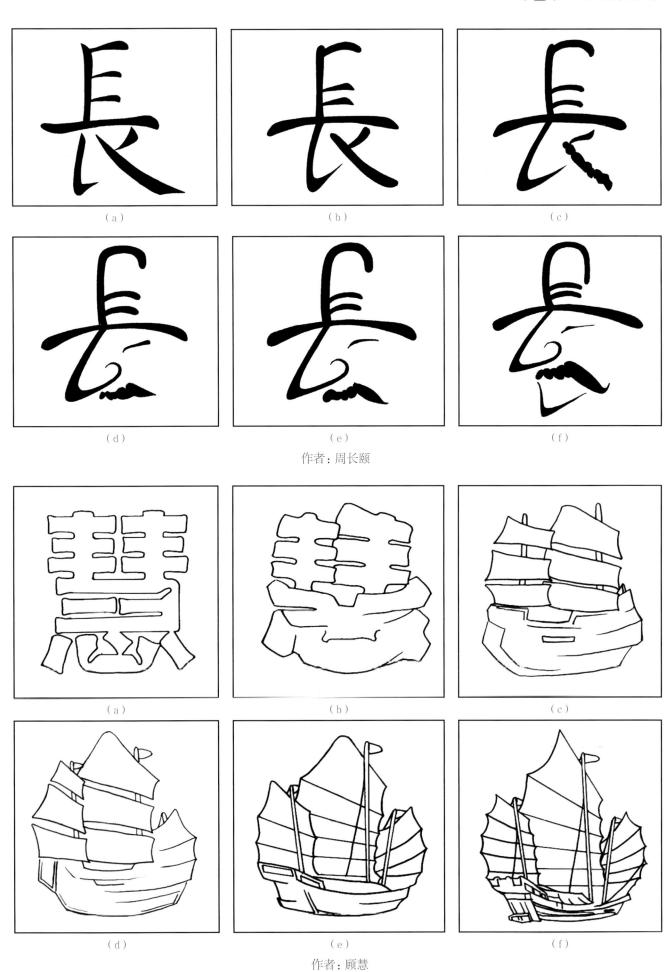

作者: 陈祖培

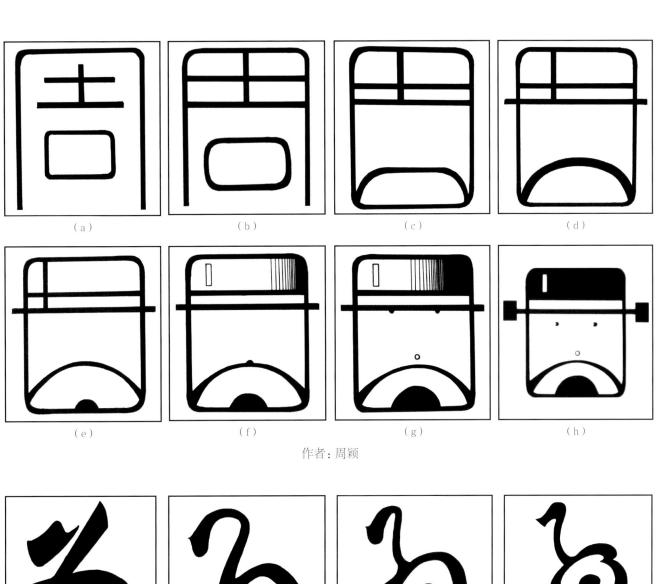

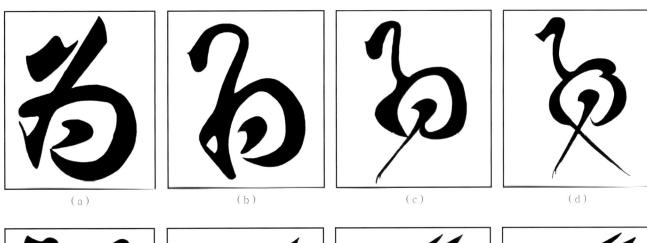

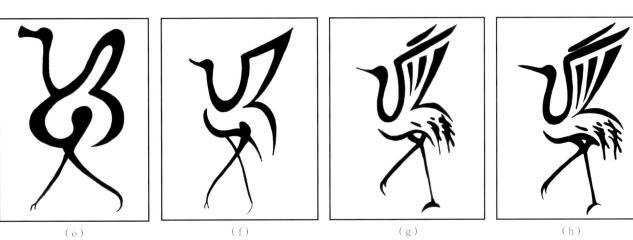

作者:潘为

第4章

平面构成中的构成方式

4.1 构成方式概述

在平面构成中,构成即组合。构成方式研究的是造型元素与组织结构之间的配置关系问题。从配置关系的规律性上,可以分为规律式构成和非规律式构成两种类型。

4.1.1 规律式构成

规律式构成是指在构成时,各个造型元素的配置具有明确的规律性,设计作品呈现出显著的秩序美,如图4-1所示。这种规律性的产生,通常是以骨格框架的规律划分为基础的,因此,规律式构成也被称为骨格构成。

在平面构成中,骨格是单位形在有限的空间范围内组织形态的框架,它将一个完整的空间划分为若干个区域,对区域内的单位形起着一定的组织和约束的作用,决定了单位形在平面空间中的布局方式。依据骨格对单位形的限制程度,可以分为有作用性骨格和无作用性骨格两种形式。

(1)有作用性骨格

有作用性骨格是指单位形在骨格中布局时,必须安置在骨格线以内,单位形的大小不能超出骨格线,如图4-2(a)所示。这种构成形式限制了单位形面积大小中的最大值。其特点是单位形独立、清晰,

造型特征不被破坏。

(2) 无作用性骨格

无作用性骨格是指单位形在骨格中布局时,必须安置在骨格线的交叉点上。这个交叉点限定了单位形的位置,但是不限制其大小。因此,这种构成形式往往会出现单位形的重叠交叉,这种交叉形式的出现,丰富了单位形的造型,使画面更具视觉变化和空间层次,如图4-2(b)所示。

(a) 有作用性骨格

图 4-1 规律式构成(干局)

(b) 无作用性骨格

图 4-2 有作用性和无作用性骨格

4.1.2 非规律式构成

非规律式构成是指在构成时,各个造型元素完全按照设计者的主观意愿自由配置,不受任何规律性关 系的束缚, 也称为自由式构成, 如图4-3~图4-6所示。

非规律式构成1(申知灵)

图 4-4 非规律式构成 2 (尤盼盼)

图 4-5 非规律式构成 3 (葛欣奕)

图 4-6 非规律式构成 4(连明艳)

4.2 构成方式分类

4.2.1 骨格构成

在平面构成中, 骨格构成是规律式构成产生的基础, 它是以规律性为特征的。常见的骨格构成形式

有:90°横向、90°纵向、90°网格交叉;45°斜向、45°网格交叉;发射形;回字形等。骨格线在保持 规律性的前提下,自由发挥拓展,又可以衍生出更多的骨格线变化样式。如图4-7~图4-10是在基本骨格 构成的基础上,进行变异、拓展的变化骨格。

(张旭彤)

阳函)

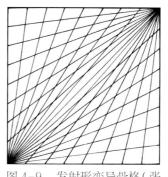

旭彤)

图 4-7 90° 交叉变异骨格 图 4-8 回字形变异骨格(欧 图 4-9 发射形变异骨格(张 图 4-10 45° 交叉连圆式骨 格(欧阳函)

4.2.2 重复构成

在平面构成中, 重复构成是建立在骨格重复的基础上的, 单位形在重复的骨格形式中反复出现的构 成方式, 称为重复构成, 如图4-11、图4-12所示。由于相同造型元素的多次出现, 使得设计作品极具统 一性和秩序感, 具有整齐划一的美。但是过度的统一和秩序也会显得呆板和单调, 因此, 在构成中要尽 量在单位形上寻求变化,以克服这种构成形式自身的不足。

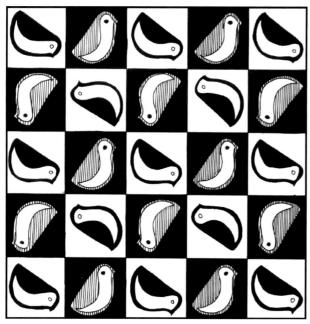

图 4-11 重复构成 1 (许玉立)

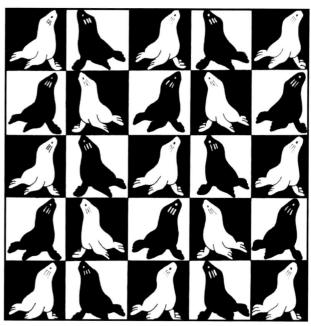

图 4-12 重复构成 2 (刘畅)

4.2.3 近似构成

在平面构成中,近似构成是指单位形或骨格在重复的基础上,在局部施以不同程度的改变(变异、添加或 删减),如图4-13、图4-14所示。这是一种同中有异、相似而不相同的构成形式。这种构成形式既较好地保持 了设计作品的一致特征,又因为局部或细节上的微小变化,而使设计作品更具丰富性,突破了重复构成的单调 感。但要注意的是,局部的改变不能做得太多、太过,否则画面的整体感将遭到破坏。

图 4-13 近似构成 1 (许玉立)

4.2.4 渐变构成

在平面构成中,渐变构成指单位形或骨格做 有规律的、呈渐进性变化的构成形式。可以在形 的大小与宽窄、方向的稳定与倾斜、位置的左右 与前后、形态的曲直与虚实、色调的寒暖与明暗 等方面做渐进变化,如图4-15、图4-16所示。 这种构成形式规律性地展现了变化的过程,它非 常符合事物发展的客观规律,因此通常会引起人 们心理上的共鸣。需要注意的是,在设计中要把 渐变的过程做得均匀而自然, 避免出现突变或跨 跃,否则,作品的律动感将得不到有效体现。

4.2.5 发射构成

在平面构成中,将单位形或骨格线围绕一个 或多个中心点(亦称发射点),向中心或向四 周做方向明确的、规律性运动的构成形式就是 发射构成。依据其运动方向和方式的不同,可 以分为离心式发射、向心式发射和同心式发射 三种形式。

离心式发射是指单位形从中心点(发射点) 开始, 向四周做发散运动的构成形式, 它表现了由 聚到散的运动变化过程,如图4-17所示。

向心式发射是指单位形从四周向中心点做聚 拢运动的构成形式,它表现了由散到聚的运动变化 过程,如图4-18所示。

同心式发射是指单位形围绕中心点, 呈回字

图 4-14 近似构成 2 (唐玉婷)

图 4-16 渐变构成 2 (董昂)

形一圈一圈地向外做逐渐扩散变化的构成形式,如图4-19、图4-20所示。比如,水面上逐渐扩散的涟 漪就体现了这种构成形式。

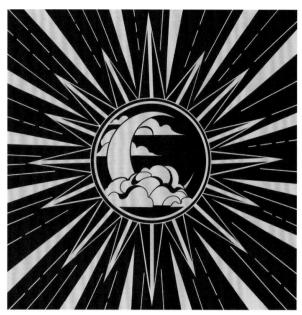

离心式发射构成 (陈秉烈)

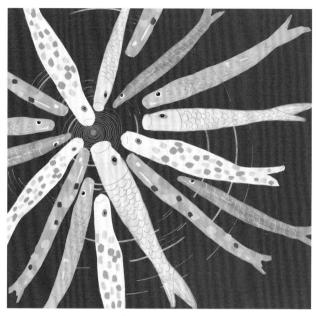

向心式发射构成(梁雯淇)

图 4-19 同心式发射构成 1 (刘晨霄)

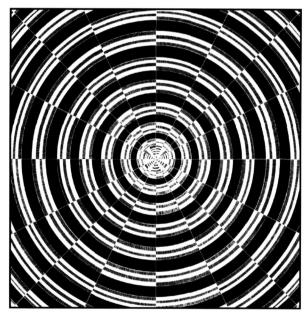

图 4-20 同心式发射构成 2 (徐甜)

4.2.6 对比构成

在平面构成中,对比构成是指将性质相异甚至相悖的元素组织起来,在保证画面和谐的情况下,进 行最大可能对立组合的构成形式。由于矛盾与冲突在画面中形成了强烈的对比,给人以醒目、强烈、活 泼的视觉感受。在构成中,可以从形状、大小、方向、位置、明暗、虚实、疏密、色彩和肌理等方面进 行对比。图4-21表现的是大与小的对比,图4-22是在设计内容上进行了传统与现代的对比,表现了时间 的跨度。

图 4-21 对比构成,大与小的对比(胡彩月)

图 4-22 对比构成,传统与现代的对比(刘畅)

4.2.7 特异构成

在平面构成中,特异构成通常是建立在规律式构成的基础上的。单位形或构成骨格在做规律构成的前提下,在个体或局部进行突然的改变,打破其原本秩序、规律的构成形式的构成方法。在设计中要注意对特异部分的量的控制,少数和多数的对比是特异构成的设计原则。

依据特异的部位,可以将特异构成分为单位形特异和骨格特异两种形式。

单位形特异是指在骨格保持不变的情况下,个别单位形在整齐一致的重复中,做出突然的改变。这种改变往往表现在形状、大小、方向、位置、明暗、色彩、肌理等方面,如图4-23、图4-24所示。

图 4-23 单位形特异构成 1(双邦逸)

图 4-24 单位形特异构成 2 (梁雯淇)

骨格特异是指出现在骨格线上的特异变化形式。它往往表现在骨格线形上的变化、骨格方向上的变化、骨格位置上的变化和骨格构成规律上的变化等。

4.2.8 形变构成

在平面构成中,形变是建立在"两个形" 的基础上的,强调两个形态间的渐次转化。形变 构成是由一个形逐渐转化为另外一个形的构成形 式,用于转化的两个形态可以是外形上有相似之 处,也可以是内部含义上有相互关联。设计原则 是形态的转化要自然、流畅、合理,避免生硬, 如图4-25所示。

4.2.9 结集构成

在平面构成中,结集构成是指构成元素在空 间布局上,有向一定目标位置集合的趋势,形成有 一定聚散变化和疏密对比关系的构成形式,如图 4-26、图4-27所示。结集构成根据结集点的位置, 可以分为中心结集、自由结集两种形式; 根据结集 的形式,可以分为点结集、线结集和面结集三种。

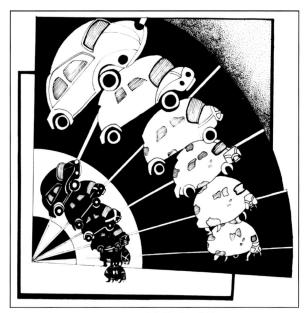

图 4-25 形变构成(刘畅)

图 4-26 结集构成 1 (刘畅)

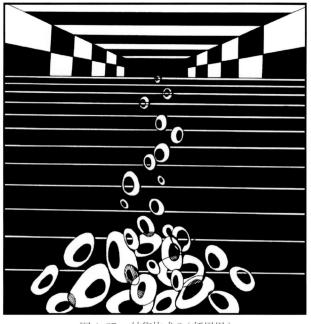

图 4-27 结集构成 2 (任思思)

4.2.10 空间构成

在平面构成中,利用视错觉因素表现出具有三维立体效果的构成形式就是空间构成。这里的视错 觉说的是在平面空间中产生的三维空间感觉是基于人们主观认识的错觉,而不是客观的、有深度的三 维空间。在构成中能够产生三维空间错觉的因素有大小因素、叠压因素、透视因素、光影因素等,如 图4-28、图4-29所示。视错觉空间虽然不如现实生活中的三维空间真实立体,但是也给创作者提供了 真实三维空间所不能企及的发挥余地,比如利用多个视点和灭点构成的矛盾空间和音叉错视等,就是 无法用三维建模的形式表达出来的趣味空间。

图 4-28 空间构成1(唐玉婷)

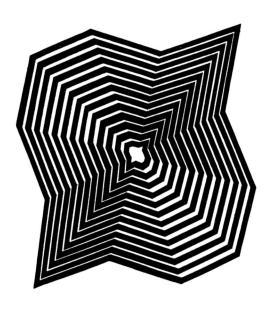

图 4-29 空间构成 2 (石杰)

4.2.11 正负形构成

在平面构成中, 如果把我们所画的部分称为正形的话, 那么, 它的周围空地就是负形。将正形与负形 有效地应用于构形的构成形式就是正负形构成,如图4-30、图4-31所示。正形与负形是平面构成中不可分 割的一对孪生姐妹,二者相互依存、相互影响。图地互换是正负形构成的一种极致形式,如图4-32所示。

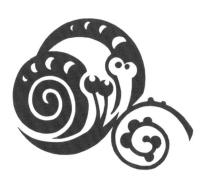

图 4-30 正负形构成,蜗牛

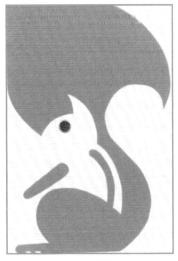

图 4-31 正负形构成, 松鼠

图 4-32 地图互换(程扬)

本章设计课题

课题一 骨格式构成

课题目标

在骨格式构成知识点中,设计了"变化骨格构成""重复构成""近似构成""渐变构成""特异 构成""发射构成"和"形变构成"共七个课题训练。骨格式构成属于规律性构成,不论是有作用性还 是无作用性的骨格,都会将构成元素有规律地组织起来,形成规则、秩序、整体的画面。骨格式构成会 因骨格线的有序变化, 呈现出明显的数理特征。课题训练的目的是了解并掌握骨格式构成的构成形式以 及不同构成形式的设计要点和设计难点。

» 课题训练1: 变化骨格构成

课题要求

在90°横向骨格线、纵向骨格线和纵横交叉网格骨格线,45°斜向骨格线和斜向交叉网格骨格线,回 字形和发射形骨格线的基础上,对基本骨格线进行规律性的变化构成。

课题讲解

平面构成中的骨格是单位形构成的框架。骨格的作用就是将单位形纳入骨格框架内或框架的交叉 点上。

平面构成的骨格主要有直线和曲线两种线形构成,将这两种线形在线条的长短、间距的宽窄和方向上 做变化,便可以形成更多的变化骨格样式。

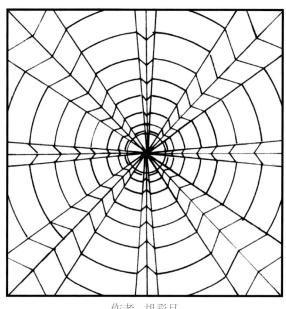

作者:胡彩月

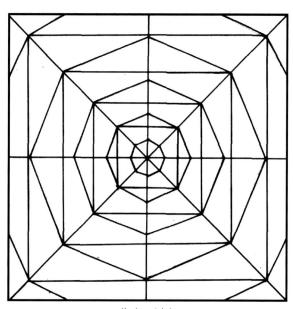

作者: 刘彦

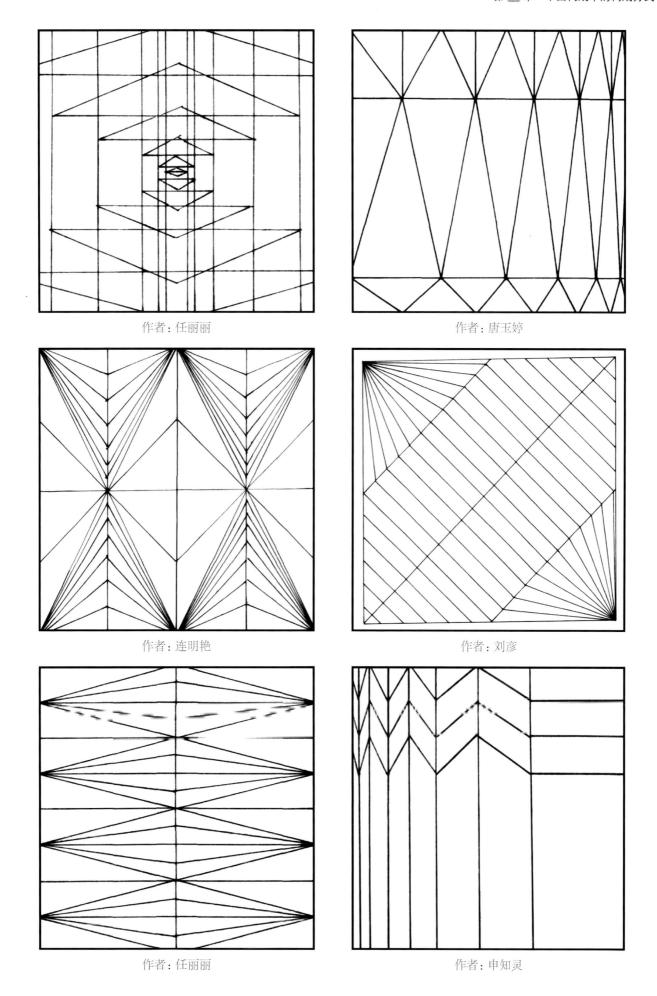

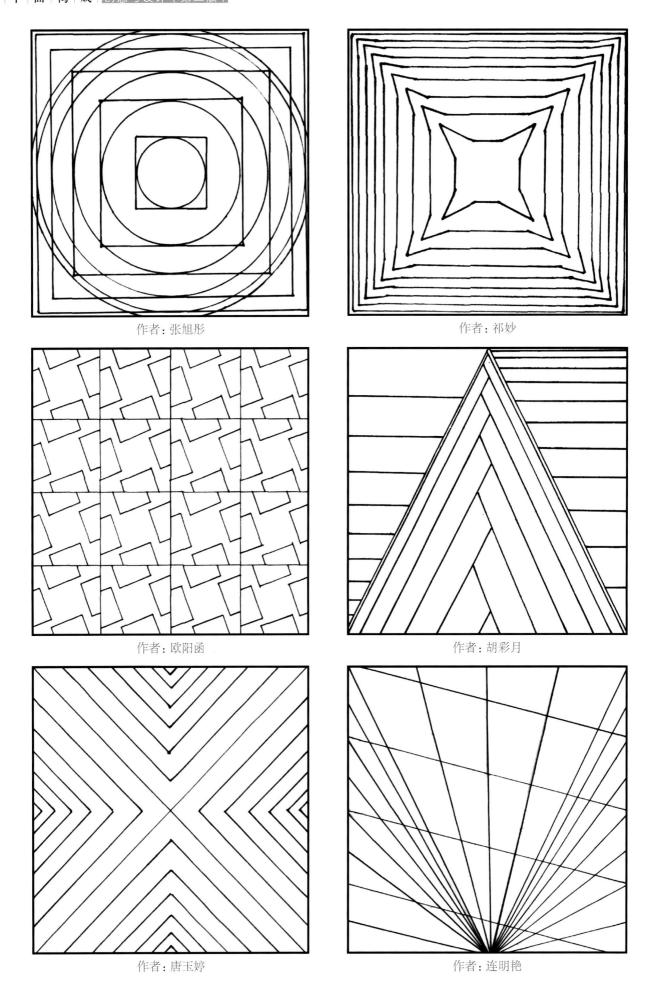

» 课题训练2: 重复构成

课题要求

以重复骨格为构成框架,设计规律式重复构成作品。

课题讲解

本课题设计分为两个步骤: 首先设计重复式骨格, 然后设计基本单位形。基本单位形依据骨格的有作 用性或无作用性, 而选择放置在骨格框架内或是骨格的交叉点上。为避免单调, 单位形在放置时可以做方 向、色彩、正负形等规律性的变化。另外,单位形在设计时,可以用线条排列或点绘的方式,做一些灰色 的块面处理,增加画面层次,丰富作品的视觉效果。

作者:徐甜

作者:高有有

作者:张旭彤

作者: 张清慧

作者: 祁妙

作者:任丽丽

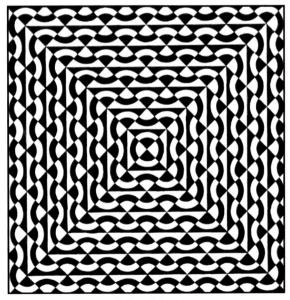

作者: 欧阳函

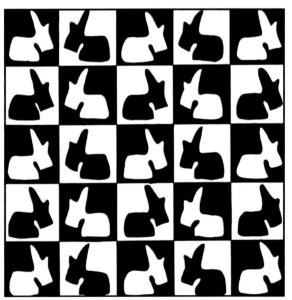

作者: 唐玉婷

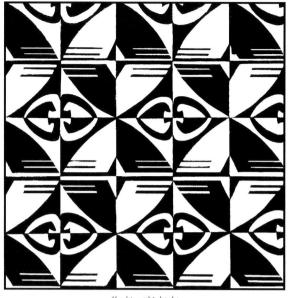

作者:高有有

作者: 焦兰

作者: 祁妙

作者:张旭彤

作者:刘彦

作者: 邵帅

作者:熊羽辰

作者:王馨郁

作者:张怡迪

作者:王馨郁

» 课题训练3: 近似构成

课题要求

以重复骨格或近似骨格为构成框架,设计规律式近似构成作品。

课题讲解

近似构成包含骨格近似和单位形近似两个部分。这是一种相似而不相同的构成形式, 在对骨格或单位 形做近似变化时,要注意把握变化的"度",不能因过度变化而破坏了共同特征。

作者: 刘晨霄

作者: 祁妙

作者:任丽丽

作者: 连明艳

作者: 唐玉婷

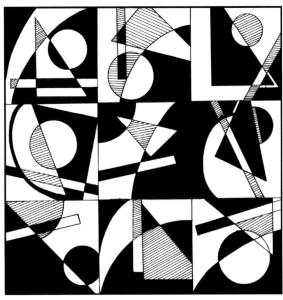

作者:张清慧

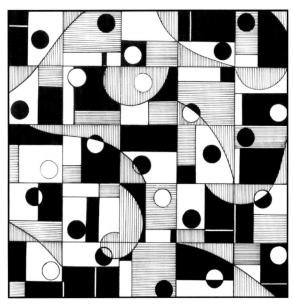

作者:张旭彤

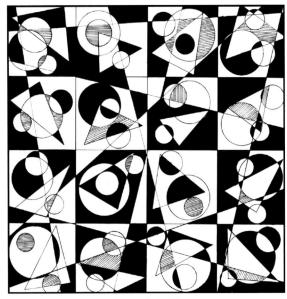

作者: 刘晨霄

作者: 任思思

作者:欧阳函

作者:高有有

作者:徐甜

作者:胡彩月

作者:任丽丽

作者: 祁妙

» 课题训练4: 渐变构成

课题要求

以渐变骨格或重复骨格为构成框架,设计规律式渐变构成作品。

课题讲解

渐变构成包含骨格渐变和单位形渐变两个部分。在设计中,可以对骨格线做间距宽窄、线条粗细等 渐次变化,而单位形保持不变;也可以对单位形做大小、方向、完缺、位置、虚实、疏密、色彩等渐次变 化,而骨格保持不变;还可以是对骨格和单位形同时做渐次变化。无论是哪种形式的渐变,都要注意把握 渐次变化的节奏,不能做突变,以免破坏渐变构成自身的律动美。

作者: 符博宇

作者:邓茗泽

作者: 佚名

作者: 张哲滔

作者: 赵梓妤

作者:张馨月

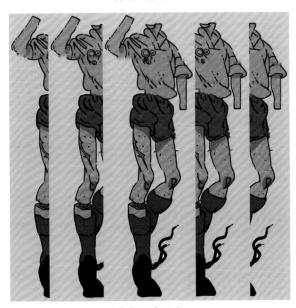

作者: 陈思文

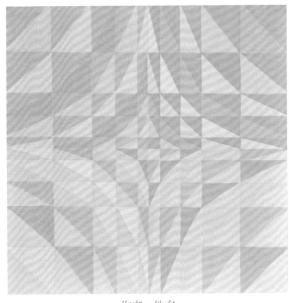

作者: 佚名

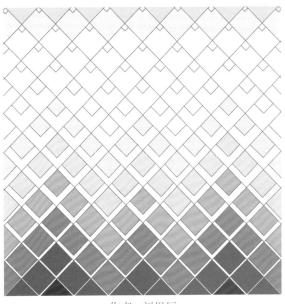

作者: 刘思辰

作者:何凡

作者: 董洁

作者: 欧阳函

作者: 刘彦

作者:张旭彤

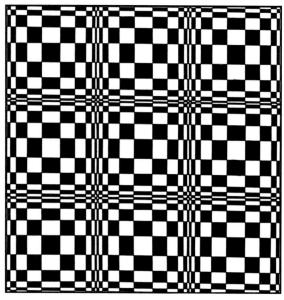

作者:张旭彤

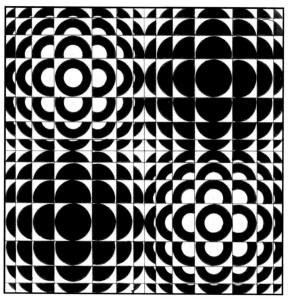

作者:许玉立

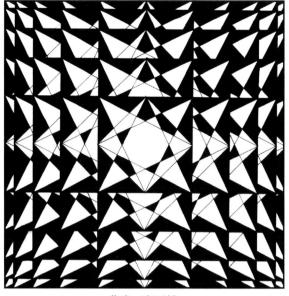

作者: 唐玉婷

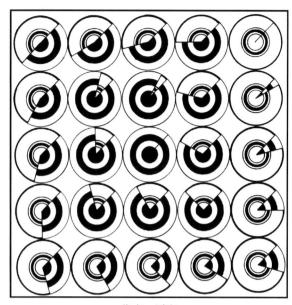

作者: 刘彦

作者: 刘畅

作者:许玉立

作者:张清慧

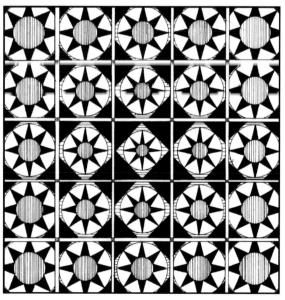

作者: 任丽丽

» 课题训练5: 特异构成

课题要求

以重复骨格为构成框架,设计规律式特异构成作品。

课题讲解

特异构成是建立在重复、渐变等规律式构成基础上的,在人们的视觉经验已经形成定式的情况下, 将某个局部进行"突变"。由于这个"突变"打破了视觉常规,与众不同的独特样式使其成为视觉焦 点。在设计中,可以从骨格和单位形两个方面进行变异。适当的变异可以提升作品的生气,但过多的变 异则会破坏作品的统一。

作者:张馨月

作者: 符博宇

作者:付嘉璐

作者:邓茗泽

作者: 赵梓妤

作者:周铭杰

作者: 张哲滔

作者: 刘思辰

作者: 丁乐宜

作者: 任思思

作者: 刘晨霄

作者: 陆颐纳

作者: 黄逸婧

作者:徐甜

作者: 刘彦

作者:连明艳

作者:任丽丽

作者:张旭彤

作者: 祁妙

作者: 唐玉婷

» 课题训练6: 发射构成

课题要求

以发射骨格为构成框架,设计发射式构成作品。

课题讲解

发射构成形式包含发射点和发射线两个部分。发射点是发射的中心部位, 在构成中, 发射点可以是一 个,也可以是多个;可以在画面中,也可以在画面外。发射线是发射构成的骨格,依据发射的方向和发射 的方式,可以分为离心式、向心式、同心式三种类型。在设计中,各种发射形式可以单独运用,也可以综 合运用。

作者:胡彩月

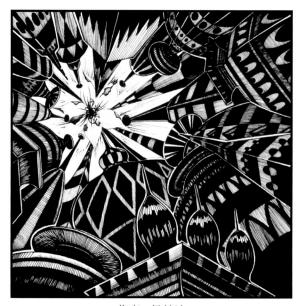

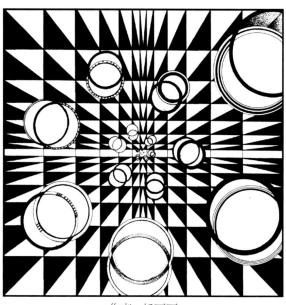

作者:任丽丽

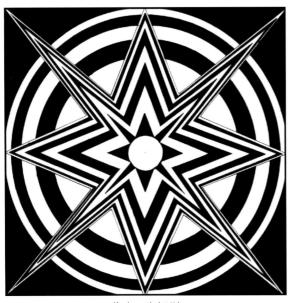

作者:张旭彤

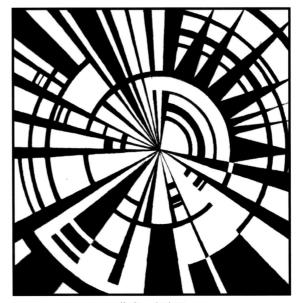

作者:宋晓强

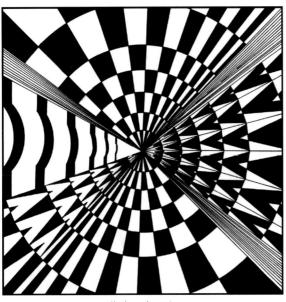

作者:许玉立

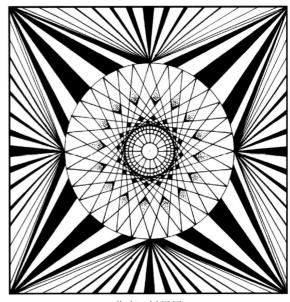

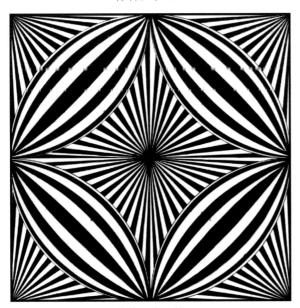

作者: 连明艳

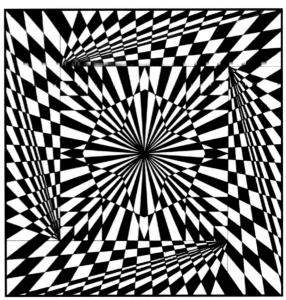

作者:欧阳函

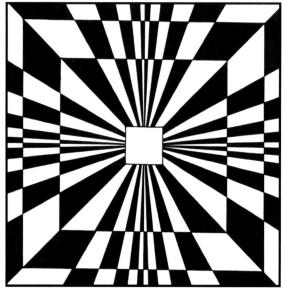

作者:张旭彤

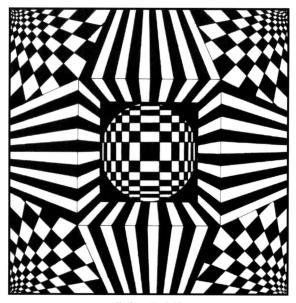

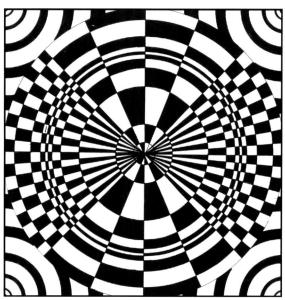

作者: 焦兰

作者: 申知灵

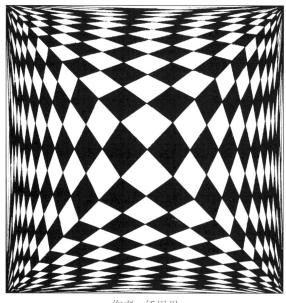

作者: 任思思

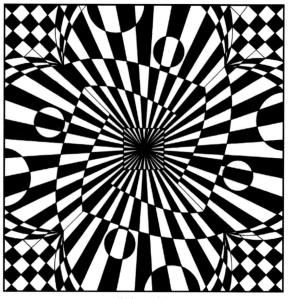

作者: 刘彦

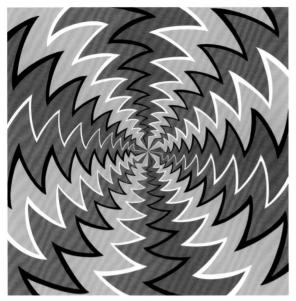

作者: 刘思辰

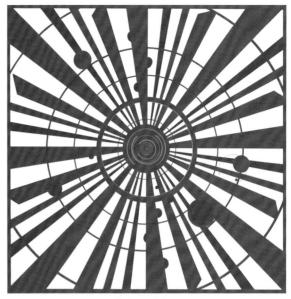

作者: 乔文丽

作者:丁乐宜

作者: 陈思文

作者: 符博宇

作者:付嘉璐

» 课题训练7: 形变构成

课题要求

根据设计需要选择任意一种骨格构成形式,将用于形变的两个图形在骨格内进行渐次转化。

课题讲解

形变构成是由一个形向另外一个形做渐次转化的构成形式。在设计时,首先要确定用于转化的两个 形态,形态的选择要么在外部造形上有相似之处,要么在内容含义上有相互关联。然后确定构成的骨格形 式,通过骨格把转化的过程图形组织起来,形成完整的形变构成。

作者: 刘思辰

作者:周蘭婷

作者: 付嘉璐

作者:邓茗泽

作者:赵梓妤

作者:周铭杰

作者. 梁雯淇

作者: 梁颖

课题二 自由式构成

课题目标

在自由式构成知识点中,设计了"对比构成"和"结集构成"两个课题训练。自由式构成由于没有 骨格框架的支配,构图就成为设计的重点和难点。除却构图问题,构思更是设计的重中之重。通过课题训 练,掌握自由式构成中两种构成形式的构成方法及其设计要点。

» 课题训练1: 对比构成

课题要求

从大小、形状、方向、位置、疏密、正负形等方面做对比,设计对比构成作品。

课题讲解

对比构成强调的是在保证作品和谐前提下的最大程度的对比。在构成中,对比体现在很多方面,比如 形态的大小、线形的曲直、方向的变化、位置的差异、形式的聚散、内容的对立等。需要注意的是,作品 的对比是为了达到一定的设计目的, 若过度对比破坏了作品的整体性就失去对比的价值了。

作者: 刘东亚

作者: 尤盼盼

作者:秦旭

作者: 黄逸婧

作者: 祁妙

作者: 任思思

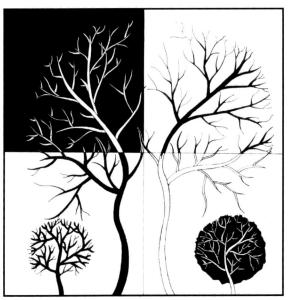

作者:徐甜

作者: 焦兰

作者: 佚名

作者:胡彩月

» 课题训练2: 结集构成

课题要求

将构成元素按照一定的运行趋势进行组合,形成有明确结集感的构成作品。

课题讲解

结集构成形式包含结集点和结集运行路线两个部分。结集点可以是画面的中心点,也可以是其他任意 点。结集运行路线在构成中通常是隐性的,它是由构成元素通过有意识的组合而形成的一种运动趋势。在 设计中,可以根据设计需求进行点结集、线结集或面结集。

作者: 祁妙

作者: 任丽丽

作者: 黄逸婧

作者: 刘彦

作者:胡彩月

作者: 任思思

作者:张旭彤

作者: 连明艳

作者: 连明艳

作者:徐甜

作者:罗文清

作者:张馨月

作者:周杨

作者: 梁颖

作者: 乔文丽

作者: 刘思辰

课题三 构成设计与应用

课题目标

在构成设计与应用知识点中,设计了"骨格式构成设计与应用"课题训练。本课题通过元素提取、单 位形设计、单位形和骨格的配置以及设计应用四个步骤,进行骨格式构成的原创设计,这是一个从无到有 的原创设计过程。课题训练的目的在于提高学生对骨格式构成的自由创作和应用能力。

» 课题训练: 骨格式构成设计与应用

课题要求

对自然物进行写生、变形、将变形后的图形作为单位形进行骨格式构成、再将构成作品作为装饰纹样 进行产品应用。

课题讲解

本课题设计分为四个步骤:一,确定元素并对其进行写生,这一步要注意写生角度的选择,重点刻画 其特征;二,对写生的图形做提炼、归纳、添加等变形处理,以获取单位形;三,为单位形设计合适的构 成骨格,将单位形纳入到骨格内或骨格线的交叉点上,设计出完整的骨格式构成;四,将构成作品作为装 饰纹样应用于合适的产品上,完成设计。

(a) 写生图

(b) 黑白变形图

(c)彩色变形图

(d)设计图 1

(e)设计图 2

(g)应用效果图2(抱枕)

(f)应用效果图1(雨伞)

作者: 耿翊然

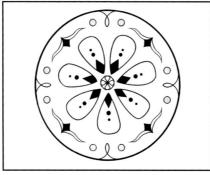

(a) 写生图

(b)黑白变形图

(c)彩色变形图

(e)应用效果图1(抱枕)

(f)应用效果图2(包装盒)

(h)应用效果图3(抱枕)

(i)应用效果图 4(文件夹)

作者: 王馨郁

(a) 写生图

(b)黑白变形图

(c)彩色变形图

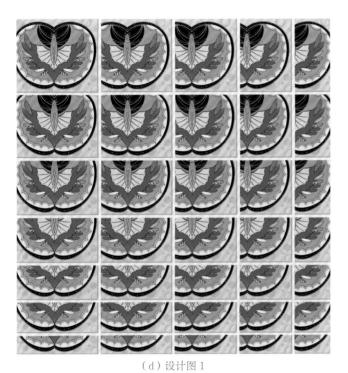

(e)应用效果图1(抱枕)

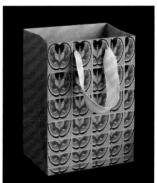

(f)应用效果图2

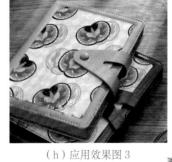

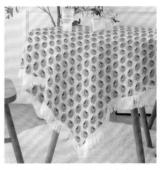

(i)应用效果图 4(桌布)

(g)设计图2

作者; 张怡迪

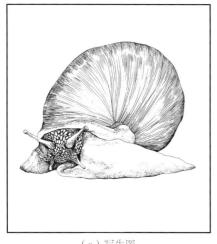

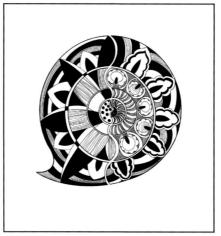

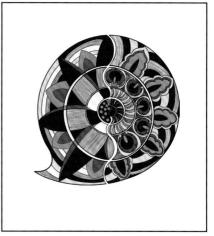

(a) 写生图 (b)黑白变形图 (c)彩色变形图

(d)设计图1

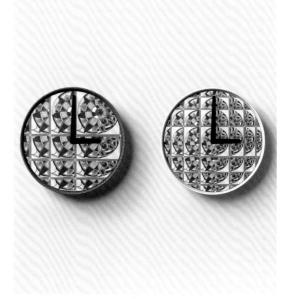

(g)应用效果图2(时钟)

作者: 双邦逸

(b)黑白变形图

(c)彩色变形图

(d)设计图1

(e)应用效果图1(纸袋)

(f)设计图2

(g)应用效果图2(纸袋)

作者:司若晨

(a) 写生图

(b)黑白变形图

(c)彩色变形图

(e)应用效果图 1

(f)应用效果图2

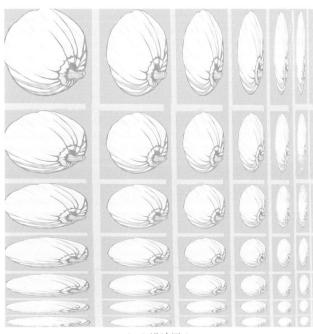

(i)应用效果图 4

(g)设计图2

作者:王宇萱

第5章

平面构成中的空间

5.1 传统的平面构成空间

中国古代把二维的设计称为"意匠""巧思",含有别具匠心的意思。在空间的处理上,不注重空间 透视关系表达的准确性,而专注于"匠心"的表现。

5.1.1 巧合空间

依据巧合空间产生的巧合部位的不同,可以将其分为共用边界线巧合空间和共用形巧合空间两种形式。

(1)共用边界线巧合空间

当两个或两个以上的形态在组合构形时,在外轮廓上产生一段彼此共同使用的边界线,这段共用的边 界线使得不同形态之间相互依存、相互作用、彼此牵制,这种由轮廓构形巧合所形成的空间,称为共用边 界线巧合空间,如图5-1所示。

(2)共用形巧合空间

当两个或两个以上的形态在 构形时,有一块共同使用的部分 (面积),这块共用的部分(面 积)使得形态之间彼此牵制、相 互依存,这种由共用面积巧合 形成的空间, 称为共用形巧合 空间。比如图5-2所示的八合同 春图,画面中虽然只画了三个娃 娃, 但是因为共用形态的缘故, 所以变换视角来看,就是六个娃 娃。敦煌莫高窟藻井图案中的 "三兔共耳"也是这种形式。

图 5-1 共用边界线巧合构成(董峻瑞) 图 5-2 共用形巧合空间, 六合同春图

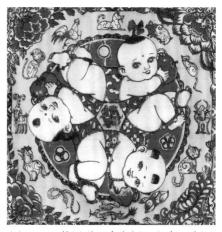

5.1.2 打散重构空间

这是一种化整体为个体,再从个体回归到整体的造型方法。它的独特之处在于重新归为整体的过程 中,原有的形态被有意识地移动位置、交错组合,从而使新图形产生奇特、怪异的视觉印象。这种构成形 式在具象形的表现中尤为明显、形态上的不完整往往更容易激发人们的好奇心和探究的兴趣。中国春秋战 国时期楚国装饰艺术中的龙、凤纹样,采用的就是打散 重构的空间形式。

5.2 正负空间

在平面构成中, 图与地的关系从形态的角度来看, 可以分为正形与负形; 从空间的角度来看, 可以分为正 空间和负空间。

5.2.1 负空间的造型作用

在平面构成中,由正形形成的空间称为正空间, 正空间以外的地方称为负空间, 负空间是正空间的伴 生产物,依托正空间的存在而存在。在一般情况下, 负空间在设计中是充当"地子""背景"角色的。在 现代设计中,可以巧妙地利用画面中的负空间,让其 参与到造型中来,成为造型的一部分,实现正、负形 共同构型。负空间的积极造型,会极大提升作品的设 计感和空间趣味,如图5-3、图5-4所示。

5.2.2 地图互换空间

在平面构成中, 地图互换是正、负空间图形设计的 极致形式,表现为正、负空间相互咬合,共用边界线。 当视线集中于正空间图形时, 负空间图形就退为背景 (地子); 反之, 当视线转移到负空间图形时, 先前注 意到的正空间图形则退为背景(地子)。并目,作品中 除图、地图形之外、没有其他的空间。如图5-5所示、当 视线集中在乐器上时, 兔子退居为背景, 而当视线集中 在兔子身上时,乐器就退居为背景。

5.3 不可能空间

不可能空间是指在现实生活中不可能存在的空间, 也就是用三维模型制作不出来的空间。它是巧妙地利用 视点与灭点的不确定性来形成的虚拟空间。

5.3.1 矛盾空间

矛盾空间是相对于正常的空间而言的, 当正常的 空间关系发生非正常的变化时,往往会形成"合理 的"、却又无法用常规思维进行解释的、不现实的趣 味空间。

(1) 多个视点和灭点产生的矛盾空间

这种矛盾空间违背科学的诱视原理, 在画面中制造

图 5-3 负空间造型,首尔新世界百货商店标志

图 5-4 负空间造型(李镓怡)

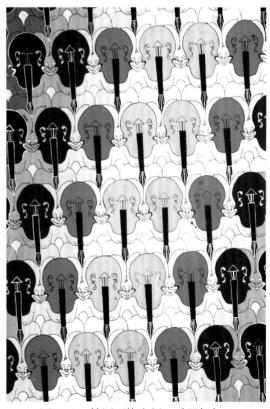

图 5-5 地图互换空间,乐器与兔子

多个视点和灭点,并利用这些视点和灭点作透视,从而产生看似合理,实为矛盾的空间形式,如图5-6、图 5-7所示。

(2)利用地心引力产生的矛盾空间

当我们在画面上设定一个地平面时,与之垂直的面、相对的面就不能成为地平面了,但是,如果此时 将人物、动物或静物不合常规地摆放在垂面或顶面时,有趣的矛盾空间就产生了,如图5-8、图5-9所示。

5.3.2 音叉错视

音叉错视是一种虚拟的空间艺术,具有局部正确、整体矛盾的艺术特点,如图5-10、图5-11所示。它 看似合理,却是不现实的。

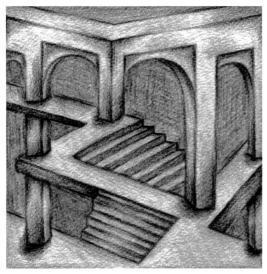

图 5-6 矛盾空间(褚书清)

图 5-7 矛盾空间,布朗大学出版社标志 图 5-8 利用地心引力产生的 矛盾空间

图 5-9 利用地心引力产生的矛盾空间, 福田繁雄(日本)

图 5-10 音叉错视 1(周兰)

图 5-11 音叉错视 2 (褚书清)

本章设计课题

● 课题一 抽象空间构成

课题目标

在抽象空间构成知识点中,设计了"几何形的增殖空间构成""几何形的二等形空间分割构成""几何形的多等形空间分割组合构成""几何形的不等形空间分割组合构成"四个课题训练。本课题通过对基本几何造型元素的分割、重构练习,学习负空间在构成中的造型方式及造型作用。

» 课题训练1: 几何形的增殖空间构成

课题要求

用尺规设计一个简洁的基本形态,并将其进行线形(二方连续形式)、圆形(或环形)和面形(四方连续形式)三种形式的构成。在排列组合时要有意识地体现出负空间的造型作用。

课题讲解

增殖空间构成也称"群化构成",它是由一个基本形经过反复排列组合而成。增殖空间构成设计包含两方面的内容:其一,基本形态通过有序排列,体现出构成的秩序美感;其二,基本形态在排列构成时,会产生一些负空间,在设计中要充分发挥这些负空间形态的造型作用,让负空间积极参与到造型中来,成为构成中不可或缺的部分。

本课题适合用剪贴的方式来操作,直线部分用美工刀裁切,曲线部分用剪刀剪切,用于组合的基本形尺寸要规范。

作者: 施蕴菊

作者:李颖

作者:程莹佳

作者:张进

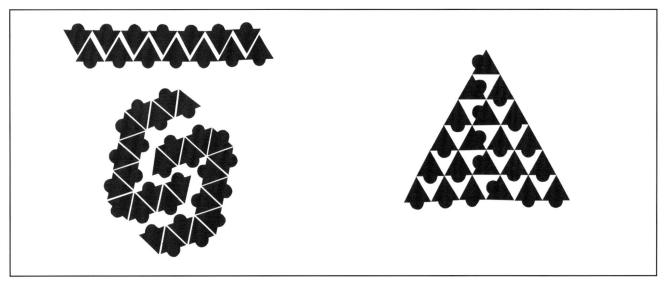

作者: 崔璀

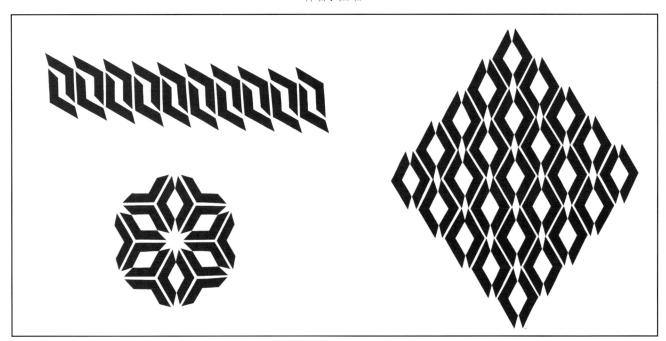

作者:毛丹

» 课题训练2: 几何形的二等形空间分割构成

课题要求

在正方形、长方形和圆形中,进行一次分割,将其分割为呈逆对称构成形式的抽象形态。

课题讲解

本课题只有分割,没有组合,因此分割的结果就是造型的全部。所以,要注意分割后形态的各个部分 在大小、曲直、方圆等方面的对比关系。

本课题操作可以剪贴完成,也可以用尺规绘制完成。

作者:周颖

作者:周颖

作者:杨静

作者: 刘亚茹

作者: 王卿

作者:周颖

作者:张寒洁

作者:杨静

作者: 王虹

作者: 王虹

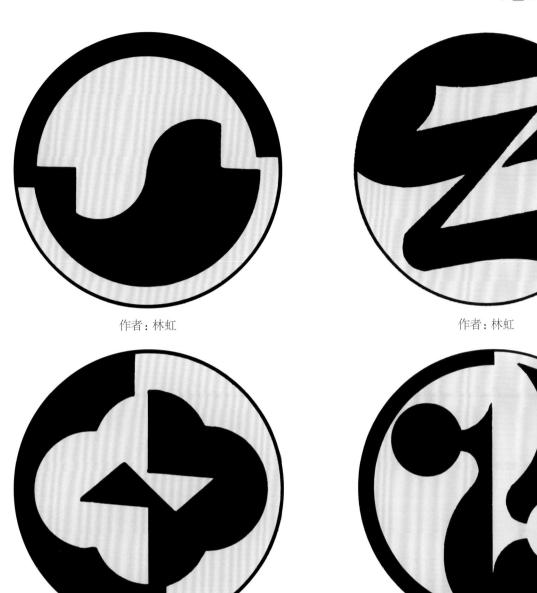

作者:刘明月

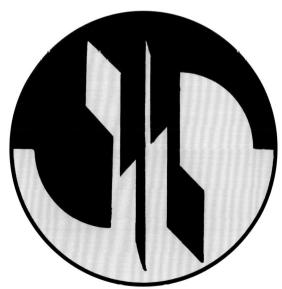

作者: 刘亚茹

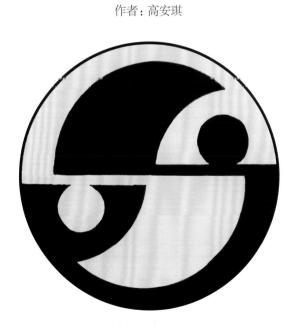

作者:张寒洁

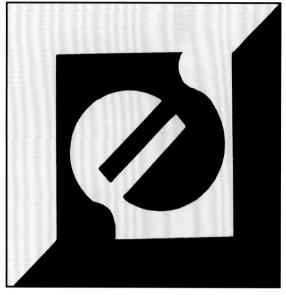

作者:杨静

作者: 高安琪

作者: 刘明月

作者:周长颐

作者:周长颐

作者:周颖

作者:谢婧

作者:杨静

作者:王赛

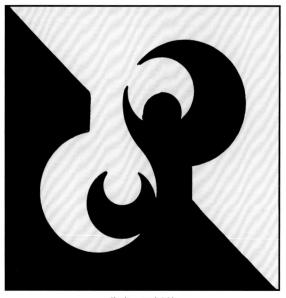

作者: 孟恬然

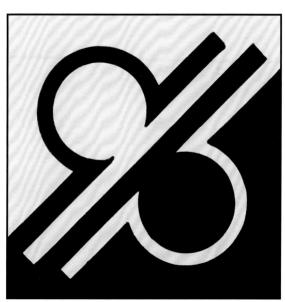

作者: 王虹

作者:徐洋

» 课题训练3:几何形的多等形空间分割组合构成

课题要求

在正方形、圆形和六边形中, 进行多次分割, 将其分割为三个以上相同的形态, 并将分割后的所有形 态组合起来,构成一个新的图形。在组合时,各个形态可以分离、相接,但不能相互叠压。

课题讲解

多等形分割组合构成包含分割和组合两个部分,分割在先,组合在后。分割的形式直接影响了组合的 结果,因此在分割时可以有意识地留下"伏笔",为组合时能够形成有效的负空间造型提供条件。

形态组合的方式通常有旋转对称式、逆对称式和二方连续式等、以规律式的组合形式为主。组合时既要考虑构 成的形式感,还要考虑组合后形成的负空间的造型样式,很多形态就是通过负空间的有效造型组合在一起的。

本课题操作可以剪贴完成, 也可以用尺规绘制完成。

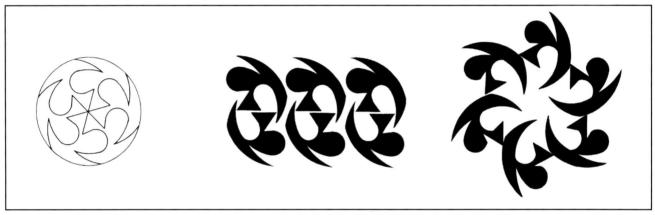

作者: 印国琴

作者: 刘小华

作者: 胡彩月

作者: 冯敏捷

作者: 侯晓宇

作者: 董峻瑞

作者:周楠

作者: 盛灵慧

作者: 黄智

作者: 陈欣雨

作者: 贾晴悦

作者: 董丹艳

作者:张果昕

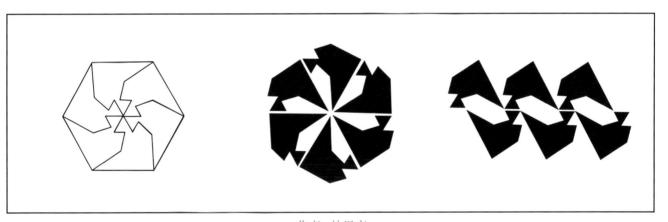

作者: 林思言

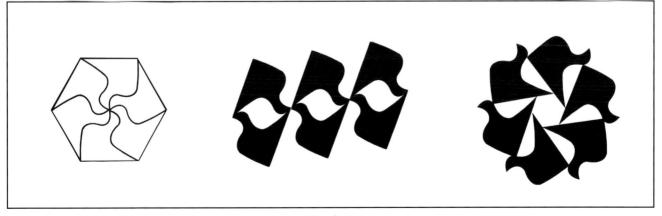

作者:鲁池灵

» 课题训练4:几何形的不等形空间分割组合构成

课题要求

将圆形以逆对称的形式分割为多个不相同的形态,并将分割后的所有形态组合起来,构成一个新的图形。在组合时,各个形态之间可以分离、相接,但不能相互叠压。

课题讲解

本课题是课题训练3的推进,设计过程同样包含分割和组合两个部分。分割的目的是为组合提供"素材",为便于构成,在分割时要注意三点:一是分割的形态要有点形、线形和面形,为组合提供多样的创作素材;二是分割后的形态要有大小、长短、宽窄等方面的变化;三是在形态分割造型时,要有意识地留下"伏笔",为组合时能够形成有效的负空间造型做好铺垫。

本课题的组合通常有对称和均衡两种构成形式,因此在分割时要以逆对称的形式进行分割。组合时在兼顾负空间造型的同时,还要考虑构成的形式感,若是均衡构成形式,构成的稳定性也不容小觑。

本课题操作适宜用剪贴方式完成。

作者: 赖兴

作者: 孟东杰

作者: 郝乃强

作者: 董峻瑞

作者: 张依婷

作者:李欣渝

作者:何泽瑜

作者:张果昕

作者:周倩

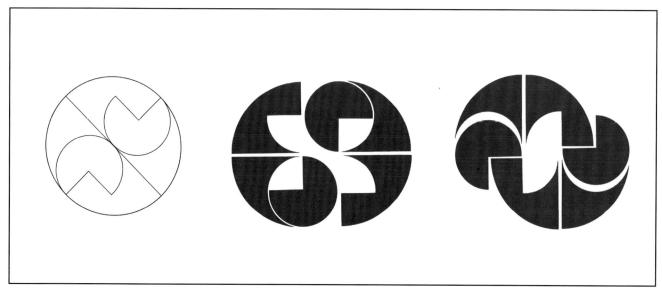

作者: 林思言

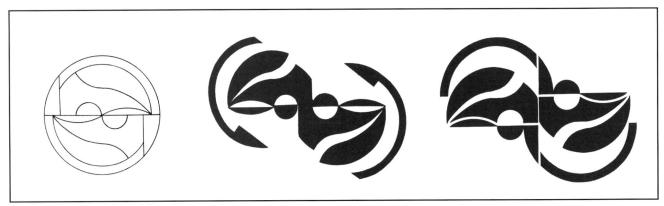

作者: 董丹艳

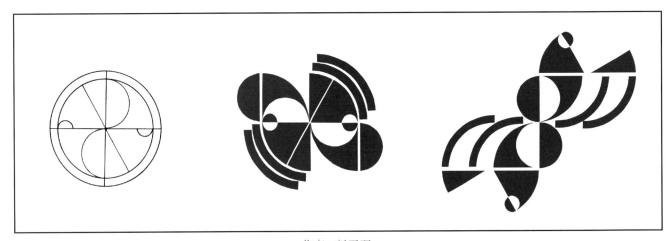

作者: 彭无双

课题二 具象空间构成

课题目标

通过具象形态的分割重构训练,感受负空间在构成中的造型作用,建立负形是"形"的设计观念。

» 课题训练: 具象形态分割构成

课题要求

在A4尺寸的卡纸上进行具象形态分割,并将分割后的所有形态打散后重新组合。形态在组合时可以做 正反面的翻转, 但是形态间不可以相互叠压。

课题讲解

本课题设计的操作方法如下。首先,按照设计意图用铅笔在A4尺寸的彩色卡纸上画出用于分割的设计 图稿。然后,用剪刀或美工刀沿着铅笔线进行剪切,并用剪切后的所有图形进行重新构形。最后,把重构 的图形用固体胶粘贴在黑色的卡纸上。

虽然这个课题设计的是具象图形,但是在具象形态的造型上,不要刻意去表现形态的细小变化,而是 要抓住物象的特征, 归纳概括, 使之具有典型性。

课题示范

作者: 史云超

作者:朱秀蓉

作者:于腾娇

作者: 孙洲卉

作者:梅逸菲

作者: 马莉

作者:张丹青

作者: 佚名

作者: 陈静

作者:周倩

作者:张庆彪

作者: 佚名

第6章

平面构成中的肌理

6.1 肌理概述

肌理原是指皮肤表面的纹理,后引申为材质表面的纹理。由于物体材质不同,所呈现出来的肌理效果也不尽相同。在设计中肌理与构图、形状、色彩等元素有着同等的造型意义和表达力量。

根据成因, 肌理可以分为天然肌理和人工肌理; 根据排列方式, 肌理可以分为规则肌理和不规则肌理; 根据视知觉方式, 肌理可以分为视觉肌理和触觉肌理。

天然肌理是指自然界中自然形成与存在的肌理, 例如树皮、石头表面、干裂的河床等。

人工肌理是指经过人为手段创造出来的肌理,例如纺织品表面纹理。

规则肌理是指纹理构成的组织结构规律且有序,用机器织造的纺织品纹理就属于这种类型。

不规则肌理是指纹理构成的组织结构没有规律性,例如揉皱的纸张。

视觉肌理是指可以用眼睛看到,但是用触觉却不能感知到的肌理。这是一种具有二次元特征的肌理形式,在艺术设计中,视觉肌理一般可以通过手绘或制作的方式得以实现。

触觉肌理是指可以通过触觉感知到的肌理形式。在艺术设计中,触觉肌理构成又可以分为现成式和改造式两种形式。现成式触觉肌理构成是指不对材料做外观改造,而直接应用的构成形式。改造式触觉肌理构成是指对现有材料进行一定艺术处理后,使之与原

触感产生差别的构成形式。

6.2 肌理的制作表现技法

6.2.1 依托颜料绘制表现的肌理技法

(1) 拓印法

拓印法是将颜料或印泥涂抹于事先处理好的凹凸不平的媒介物上,再在平铺的纸面上进行压印,形成虚实相生的纹路印痕的构成方法,如图6-1所示。

(2)吸附法

吸附法是将颜料滴于水面并轻轻晃动,在其形成一定纹理之时,将吸水纸平铺在水面上,自然吸附,晾干即成。图6-2是用吸附法创作的作品。

图 6-1 用拓印法创作的肌理作品

(3)喷绘法

喷绘法是用牙刷蘸取颜料后,用尺子刮拨刷毛,使颜料自然地喷洒在纸面上,形成喷绘肌理。图6-3是 用喷绘法创作的作品。

图 6-2 用吸附法创作的作品

图 6-3 用喷绘法创作的作品

(4)蜡笔法

蜡笔法是先用蜡笔或油画棒在纸上涂擦,再将颜料涂于其上,形成斑驳油渍的肌理效果。图6-4是用蜡 笔法创作的作品。

(5)纸张揉皱法

纸张揉皱法是将纸张揉皱后,用较干的颜料进行涂擦,待其干后,再将纸摊平,形成凹凸斑驳的肌理 效果。图6-5是用纸张揉皱法创作的作品。

图 6-4 用蜡笔法创作的作品

图 6-5 用纸张揉皱法创作的作品

(6)吹塑纸版画法

在吹塑纸上用牙签或其他工具划刻图形,然后涂抹颜色并覆纸印拓,会形成版画般的肌理效果。图6-6 是用吹塑纸版画法创作的作品。

(7)流淌法

流淌法是将颜料滴于纸面上, 然后将纸张竖起, 改变方向, 让颜料自然流淌, 形成自然流畅的肌理效 果。图6-7是用流淌法创作的作品。

图 6-6 用吹塑纸版画法创作的作品(邓敏行)

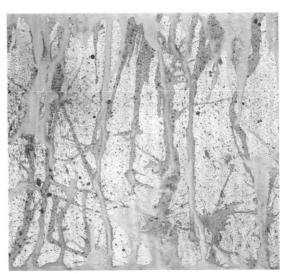

图 6-7 用流淌法创作的作品

(8)糊画法

在颜料中掺入一定的浆糊、立德粉等粉糊后,再用于绘画,它会产生一定的厚度肌理。图6-8是用糊画 法创作的作品。

(9) 转印法

将颜料在玻璃等光滑的材料上稀释后,用纸覆盖印拓,在揭开时会形成浓淡、厚薄的纹理效果。图6-9 是用转印法创作的作品。

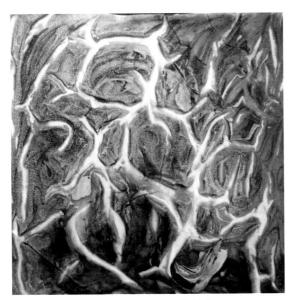

图 6-8 用糊画法创作的作品

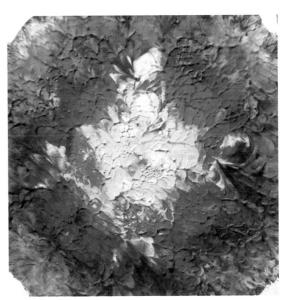

图 6-9 用转印法创作的作品

(10)撒盐法

撒盐法是湿画法的一种,将水分充足的颜料涂在画面上,趁湿时撒入盐或糖,盐或糖在遇湿融化时, 会将颜料向四周推,形成雪花般的纹理效果。图6-10是用撒盐法创作的作品。

6.2.2 借助材料制作表现的肌理技法

(1)拼贴法

拼贴法是将各种手撕、刀刻、剪切的平面材料,依据设计意图,规则或不规则地粘贴在纸面上,形成 肌理效果。拼贴法作品如图6-11所示。

(2)编织法

编织法是将线形材料(毛线、纸条等),按照纺织品中经纬线的编织方法进行编排,不同的编排方案会 形成不同的肌理效果。编织法作品如图6-12所示。

图 6-10 用撒盐法创作的作品

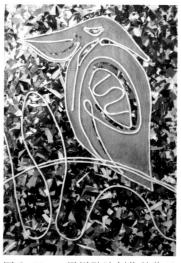

用拼贴法创作的作品 图 6-11 (王冷)

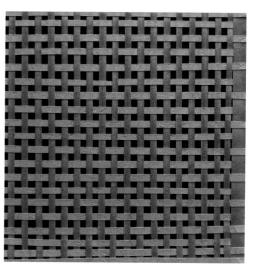

图 6-12 用编织法创作的作品

(3)镶嵌法

镶嵌法是将珠子、纽扣、亮片等具有一定体 积感的材料,借助相应的黏合剂镶嵌而形成的肌 理效果。镶嵌法作品如图6-13所示。

(4) 熏炙法

熏炙法是用火焰在纸面上熏炙出一定纹理的 肌理制作方法。图6-14是用熏炙法创作的作品。

6.2.3 综合肌理在设计中的运用

在艺术设计中,往往不是单一肌理的独自运 用,而是应设计的需求,将多种肌理技法综合运 用。在肌理的处理使用上,要做到合适、合理,切 忌走入"为了肌理而做肌理"的怪圈中, 肌理只是 设计中的一个元素,而不是设计的全部。图6-15~ 图6-17展示了肌理在设计中的应用。

图 6-13 用镶嵌法创作的作品

图 6-14 用熏炙法创作的作品

图 6-15 肌理在设计中的应用 1

图 6-16 肌埋在设计中的应用 2

图 6-17 肌理在设计中的应用 3

本章设计课题

课题 肌理构成

课题目标

在肌理构成知识点中,设计了"肌理创意设计"课题训练。肌理以其极具装饰性的表现形式,越来越受到 设计者的青睐。在设计中, 肌理不但能够丰富画面的视觉效果, 还能够拓宽设计者的创作思维。课题训练的目 的是通过设计实践,感受肌理在设计中的装饰作用,进而研究探索更多的肌理表现形式,丰富艺术创作。

» 课题训练: 肌理创意设计

课题要求

借助颜料和材料,设计制作有明确纹理特征的 肌理构成作品。

课题讲解

本课题中, 肌理的设计制作方式有三种: 一是 使用绘画颜料绘制肌理; 二是借助材料制作肌理, 比如拓印的肌理; 三是直接用材料进行镶嵌、拼贴 制作肌理。

肌理设计除了纹理设计外,还包含色彩设计, 和谐的色彩会提升肌理构成的观赏性。若是使用到 材料,还要考虑材料间在质感、量感、色彩等方面 的和谐统一。

课题示范

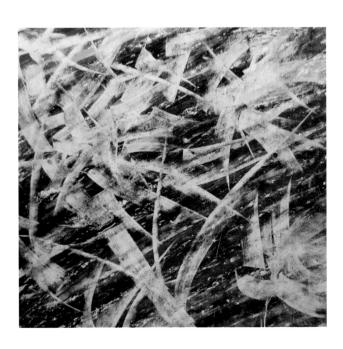

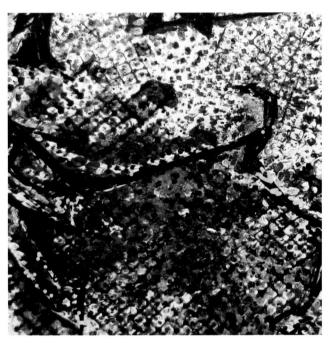

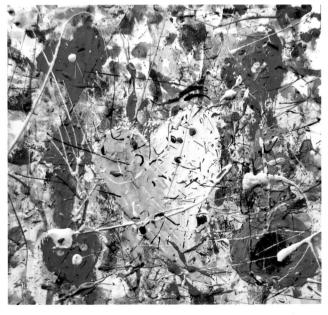

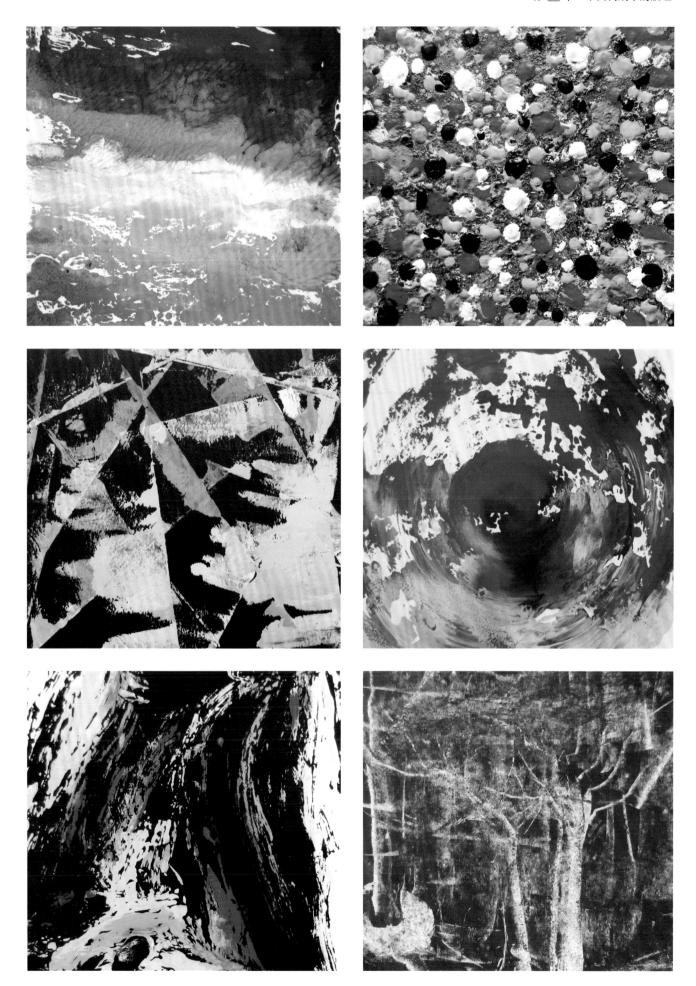

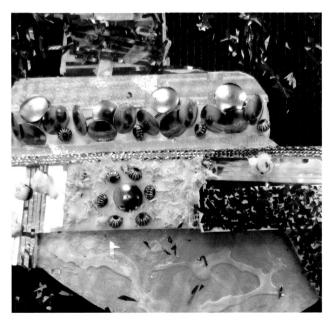

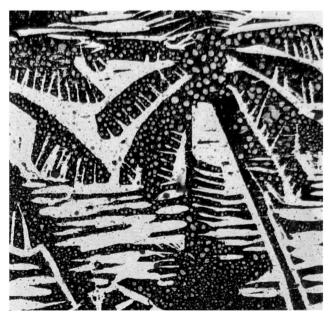

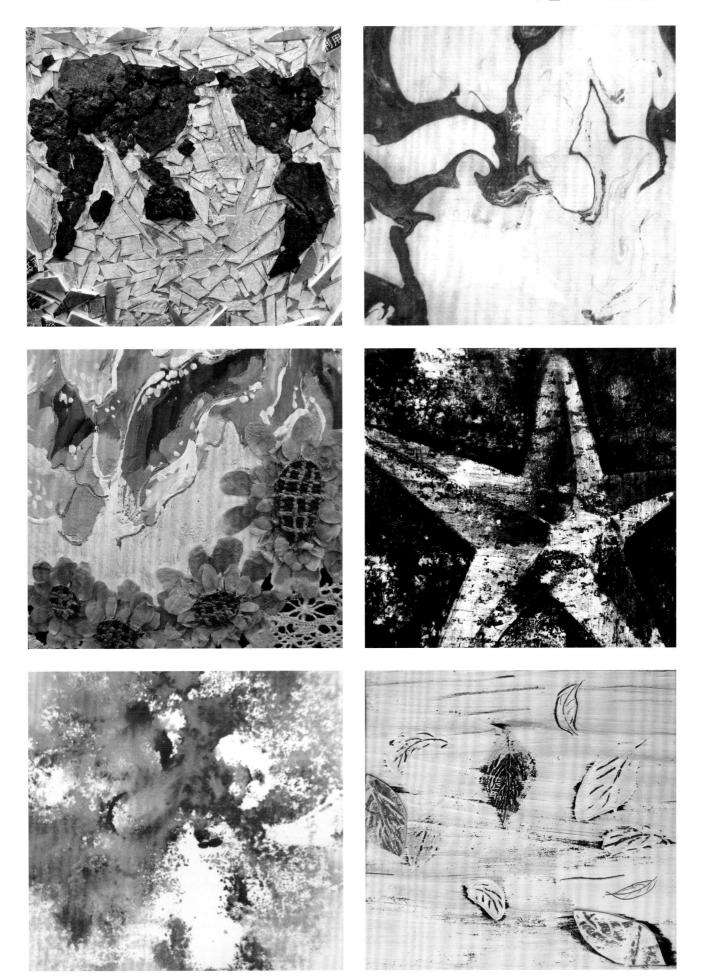

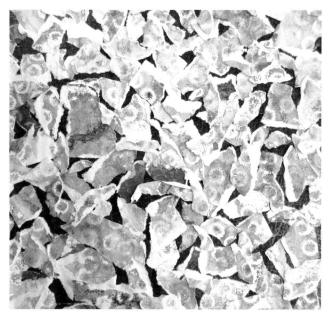

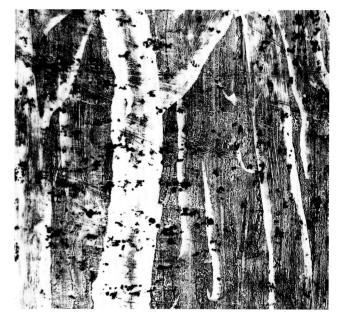

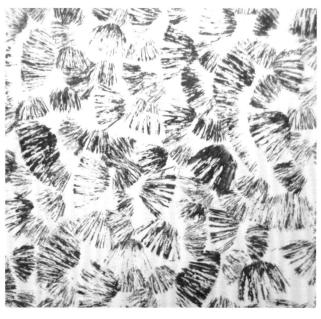

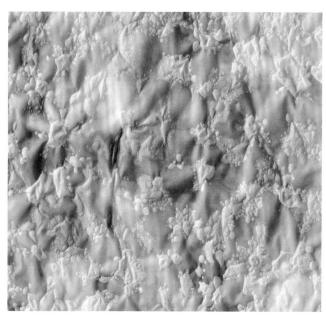

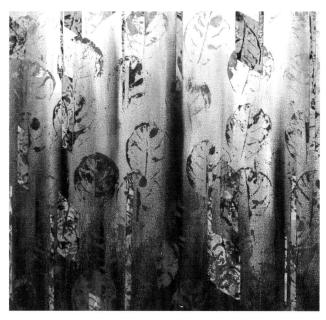

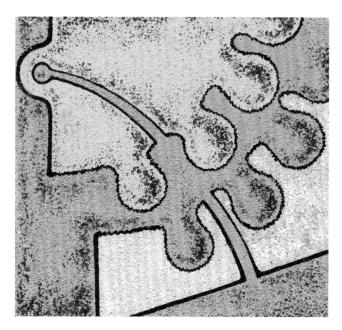

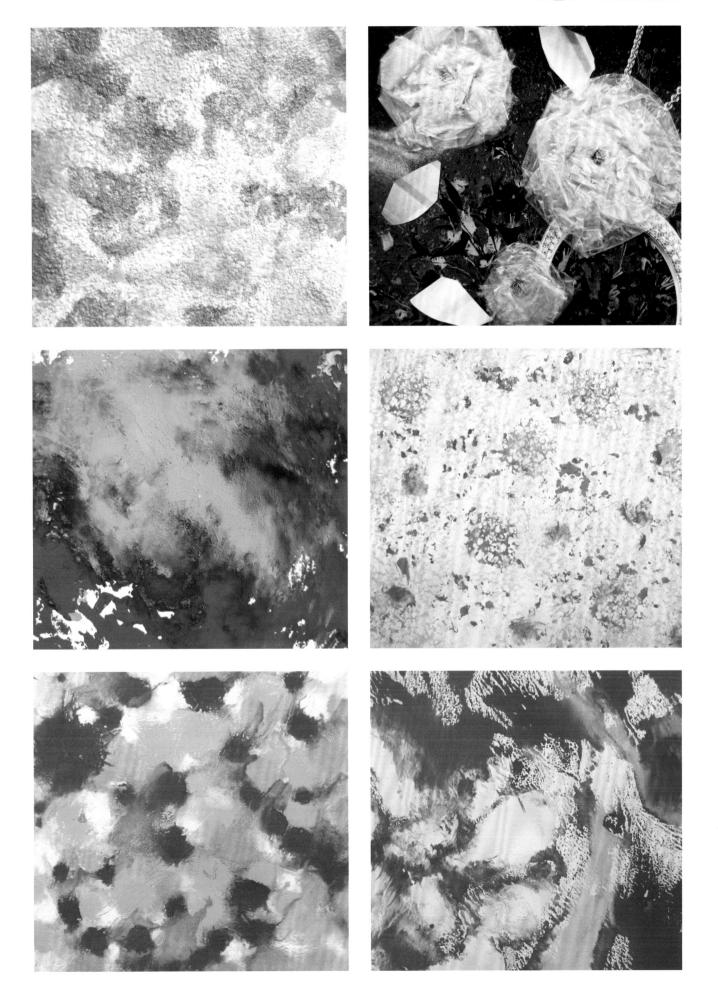

参考文献

- [1] 诸葛铠. 图案设计原理. 南京: 江苏美术出版社, 1991.
- [2] 张朋川. 中国彩陶图谱. 北京: 文物出版社, 1990.
- [3] 李颖. 装饰图案基础教程. 2版. 苏州: 苏州大学出版社, 2019.
- [4] 崔唯. 平面构成. 北京: 中国纺织出版社, 2012.
- [5] 周至禹. 形式基础. 北京: 高等教育出版社, 2007.
- [6] 朱国琴. 现代招贴艺术史. 上海: 上海书店出版社, 2000.
- [7] 马正荣. 贵州苗族蜡染图案. 北京: 人民美术出版社, 1980.